청소하면서 듣는 음악 이재민

워크룸 프레스

KB067369

일러두기

외국어를 표기할 때는 되도록 국립국어원의
외래어표기법을 따르되 널리 통용되는 표기가
있는 경우 그를 따랐다.

음반(앨범), 정기간행물은 겹낫표
(『　』)로, 노래, 영화는 홑낫표(「　」)로 묶었다.

청소와 음악

『청소하면서 듣는 음악』은 2016년 가을부터 기록해온, 음반과 관련한 글 50여 편을 모은 책이다. 더 정확히는, 음악을 들으면서 떠오른 기억이나 가벼운 감상 등을 남겨놓으려는 의도로 1~2주에 한 번씩 듣고 있던 음반의 사진과 함께 인스타그램에 올린 짧막한 글을 모으고 더해서 손을 본 것이다.

글에 등장한 음반 중 청소를 하면서 들은 건 사실 별로 없다. "청소를 하려면 청소기도 돌려야 하는데, 동시에 음악을 듣는 게 가능한가요?"라는 질문도 몇 번인가 받았다. 함께하기는 어려울지 몰라도, 청소와 음악은 서로 썩 잘 어울린다고 생각한다. 모두 우리의 지금 상태를 보다 좋게 만들어주고, '청소'와 '음악'이라는 발음에는 상쾌함, 청량함, 명랑함 같은 게 있다. 청소라는 건 일종의 비유이기도 하다. 일찍이 인간은 고단함을 달래고 효율을 높히려 노동에 음악을 더했다. 이 글들은 힘들고 어수선한 일상을 음악으로 보듬어보려 한 흔적이다.

음반은 순전히 기분에 따라 선택했다. 낮이 긴 여름에는 활기찬 음악에, 밤이 긴 겨울에는 따뜻한 음악에 손이 갔다. 갑자기 떠올리고 기억해낸 게 있는가 하면, 나란히 꽂힌 음반 사이에서 제비뽑기하듯 골라낸 것도 있고, 새로 구입한 음반을 처음 턴테이블 위에 올려놓은 경우도 더러 있다. 따라서 책에 실린 글은 일반적인 음반 추천

같은 것과는 관계가 없고, 심도 있는 음악 해설과는 더욱 거리가 멀다. 인스타그램에 '인스틴틀리하게' 올린 글이 활자화될 만한 가치가 있는지 묻는다면 명쾌하게 대답할 자신은 없다. 책에 실린 글은 희귀한 걸 알려주지도, 애매한 부분을 명쾌하게 설명해주지도 않는다.

그럼에도 글에서 건질 만한 부분이 있다면, 그건 '일상적 힐링함'이 아닐까 싶다. 경도하고 탐구하는 대상으로서의 음악이 아닌, 오랫동안 입어서 몸에 맞게 변한 청바지처럼 완전히 일상성을 획득한 음악. 글에 등장하는 음악은 훌륭한 장비를 갖춘 감상실이나 분위기 멋진 바가 아닌, 평범한 가정에서 중저가의 앰프와 스피커를 통해 이웃의 민원을 감안한 볼륨으로 재생됐음을 상상하며 읽어주시면 좋겠다. 휴일이 아직 하루 남은 토요일 오후에 차가운 캔 맥주 정도와 함께라면 가장 적당할 것이다.

2018년 5월
이재민

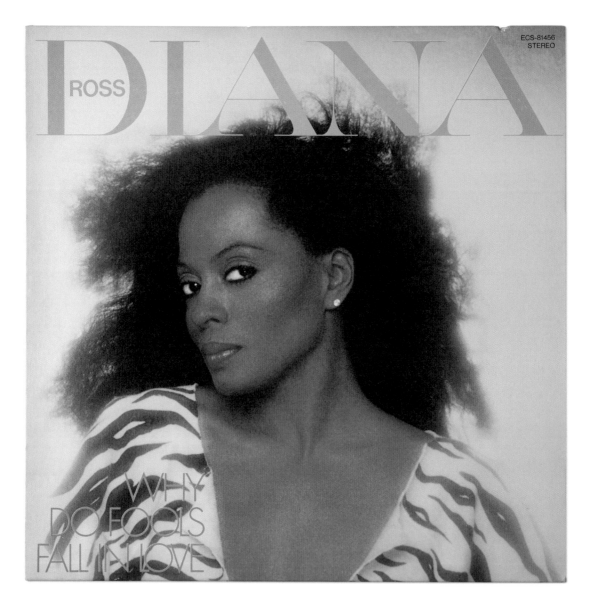

ROSS DIANA

ECS-81456
STEREO

WHY
DO FOOLS
FALL IN LOVE

Diana Ross
Why Do Fools Fall in Love
RCA Victor Records
1981

Arrangement:
Ray Chew (A2–B1, B4, B5)

Arrangement
(Horns & strings):
Paul Riser
(A2, A4, B1, B2, B4)

Bass:
Neil Jason (A1, A3–B3, B5)

Concertmaster:
Lamar Alsop

Drums:
Yogi Horton

Engineering:
Larry Alexander

Engineering (assistant):
Dave Greenberg

Guitar (electric):
Eric Gale (A1, A2, B1–B4),
Jeff Mironov
(A1, A4–B3, B5)

Mastering:
Ted Jensen

Percussion:
Ralph MacDonald
(A1, A3, B1–B3, B5)

Photography (cover):
Douglas Kirkland

Photography (inside):
Claude Mougin

Piano (acoustic):
Ray Chew (A2–B1, B3–B5)

Producing:
Diana Ross

2막의 디바

다이애나 로스
바보들은 왜 사랑에 빠지나요
RCA 빅터 레코드
1981년

다이애나 로스가 1981년에 발표한 앨범 『바보들은 왜 사랑에 빠지나요』. 원래 시크(Chic)의 나일 로저스(Nile Rodgers) 등이 프로듀싱할 계획이었는데, 일정상 불가능했다고. 보통 양쪽으로 열리는 게이트폴드 재킷의 방향을 90도 틀어 세로로 사진을 길게 배치한 커버 아트워크가 인상적이다. 이렇게 사진을 넓게 사용한 아트워크가 종종 눈에 띄는데, 언젠가 한번 써보고 싶은 방법이다.

주인공 브룩 쉴즈의 멋진 사진 때문에라도 한 장 갖고 있을 법한 영화 「끝없는 사랑(Endless Love)」의 사운드트랙에서 라이오넬 리치(Lionel Richie)와 함께 부른 동명의 주제곡을 혼자 불러 수록했다. 당시 다이애나 로스가 지금의 나와 동갑이었는데, 그런 걸 생각하면 비육지탄(髀肉之嘆)이라는 말이 떠오른다. 라이오넬 리치를 좋아하지 않아서 그런지 이 버전이 훨씬 마음에 들기는 하지만, 이런저런 이유로 조금 쓸쓸하게 느껴지는 건 또 어쩔 수 없다. 라이오넬 리치와 함께 부른 「끝없는 사랑」의 히트 이후, 그녀는 두 번 다시 미국 팝 싱글 차트 1위를 탈환하지 못했다.

村田和人
ひとかけらの夏
Moon Records
1983

Arrangement:
Tatsuro Yamashita,
Kazuo Shina (A5)

Art directing:
Hiroshi Takahara

Engineering (assistant):
Tadashi Inoue,
Toshio Tamakawa,
Shigeru Takise,
Shinichi Yano,
Masato Ohmori

Associate producing:
Kazuhito Murata,
Tadashi Yokoshi

Design:
Hiroshi Takahara,
Akira Utsumi,
Mayumi Oka

Disc mastering
engineering:
Teppei Kasai

Photography:
Akihide Tamura

Pinch-hitter producing:
Nobumasa Uchida

Producing:
Tatsuro Yamashita

Production co-
ordinating:
Jun Iwasaki

Engineering (remixing):
Yasuo Satoh

Recording co-
ordinating:
Masayuki Matsumoto

Recording engineering:
Yasuo Satoh,
Tamotsu Yoshida,
Takanobu Arai

여름의 마지막 조각

무라타 가즈히토
여름의 조각
문 레코드
1983년

무라타 가즈히토가 1983년에 발표한 앨범 『여름의 조각』. 계절은 이미 가을이지만, 물러가지 않는 햇살이 집요한 요즘 날씨에도 어울리는 제목이다. 야마시타 타츠로(山下達郎)가 프로듀싱을 담당했지만, 앨범은 그의 도회적이고 세련된 느낌보다는 맑고 소박한 소리로 채워져 있다. 특히 타이틀곡 「한 곡의 음악(一本の音楽)」은 청소를 마치고 집을 나서면 왠지 좋은 일이 생길 것 같은 기분 좋은 청량감으로 가득하다. (물론 그런 일은 별로 없지만.)

무라타 가즈히토는 2016년 2월 말에 예순둘로 세상을 떠났다. 2016년은 많은 뮤지션이 사라진 해로 기억될 것 같다. 1월에는 데이비드 보위(David Bowie), 3월에는 헨리 마틴 경(Sir George Henry Martin, 영국의 프로듀서이자 작곡가. 비틀스의 음반 대부분을 프로듀싱했다.), 4월에는 프린스(Prince), 8월에는 루디 반 갤더(Rudy Van Gelder, 불후의 재즈 레코딩 엔지니어)와 바비 허처슨(Bobby Hutcherson, 미국의 비브라폰 연주자)이 영면에 들었다.* 좋아하고 즐겨 듣던 뮤지션은 죄다 죽어버리고 모르는 사람들만 남게 된다면, 영화 「판타스틱 소녀 백서(Ghost World)」에서 스티브 부세미가 연기한 세이모어처럼 어쩐지 눈치 없고 쓸모없는 사람이 된 기분이 들 것 같아 걱정이다.

*

이 글을 쓰고 나서 11월에는 레너드 코헨(Leonard Cohen), 12월에는 조지 마이클(George Michael)까지 우리 곁을 떠났다.

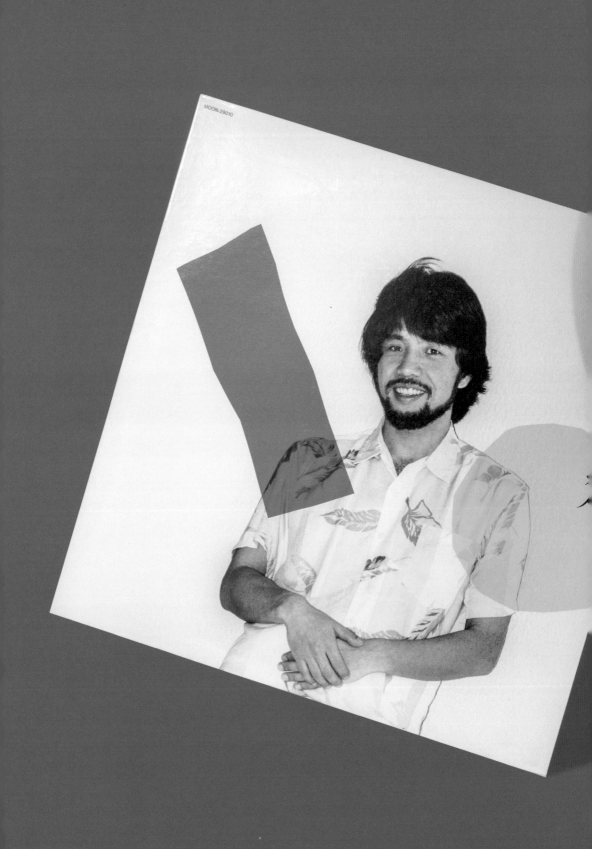

MOON-28010

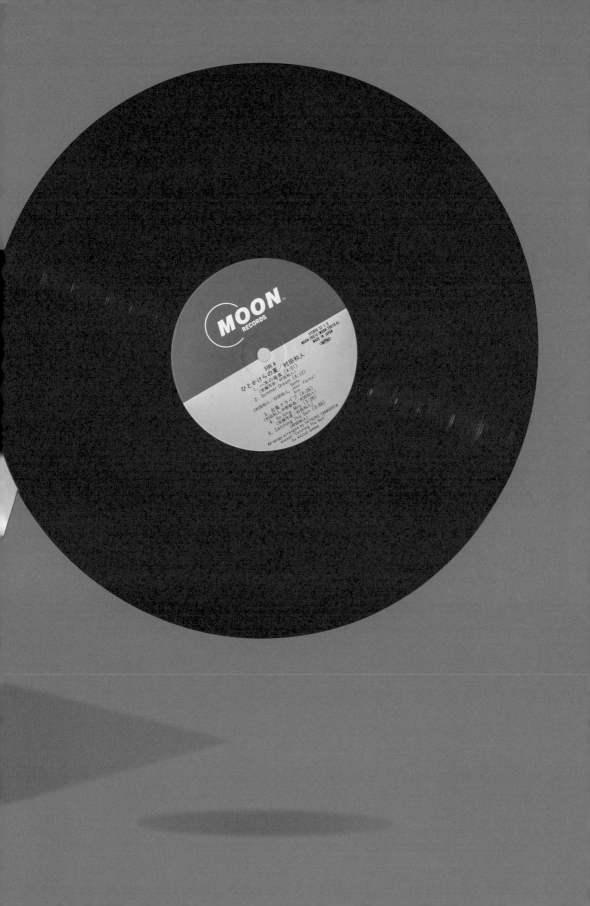

MOON
RECORDS

STEREO 32 1/3
MOON-28016 (MON-28016 A)
MADE IN JAPAN

SIDE A 村田和人
ひとかけらの夏 (4:01)
1. 一夜の音楽
(安藤芳彦/村田和人)
2. Summer Dream (4:12)
(村田和人/村田和人) Janto Farina

3. 台風ドライブ (4:26)
(村田和人/中野督夫/村田和人)
4. So long! MISAKI (3:70)
(安藤芳彦/村田和人)
5. Catching The Sun (3:46)
(村田和人/村田和人)
All songs arranged by TATSURO YAMASHITA
except Catching The Sun
by KAZUO SHIINA

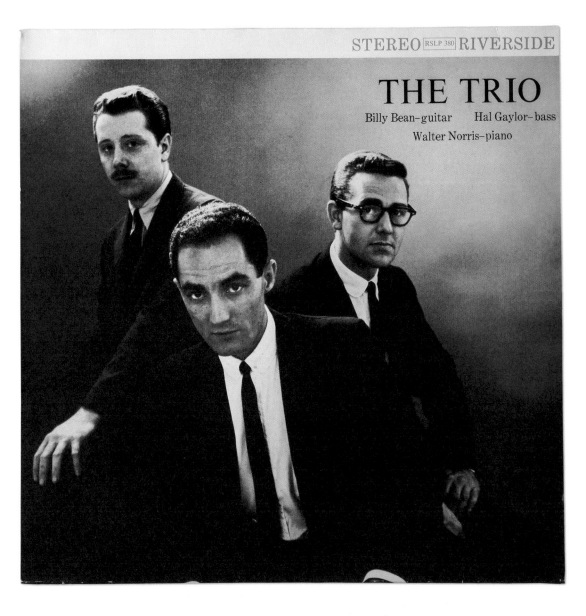

STEREO RSLP 380 RIVERSIDE

THE TRIO

Billy Bean–guitar Hal Gaylor–bass

Walter Norris–piano

The Trio:
Billy Bean, Hal Gaylor,
Walter Norris
The Trio
Riverside Records
1961

Bass:
Hal Gaylor

Cello:
Hal Gaylor (B2)

Design:
Ken Deardoff

Engineering:
Ray Fowler

Guitar:
Billy Bean

Photography:
Steve Schapiro

Piano:
Walter Norris

Producing:
Orrin Keepnews

잘 드러나지 않는 우수

트리오: 빌리 빈, 할 게일러, 월터 노리스
삼중주
리버사이드 레코드
1961년

리버사이드 레코드에서 1961년에 발표한 『삼중주』. 드럼 없이 기타, 피아노, 베이스만으로 편성된 아주 나긋하고 낭만적인 연주가 담겨 있다. 특히 「그대 눈에 비친 우수(Smoke Gets in Your Eyes)」는 지금까지 들은 여러 버전 중에서도 압도적으로 아름다워 몇 번이고 반복해서 듣곤 한다.

빌리 빈과 월터 노리스는 잔잔한 활동을 이어오다가 2010년대 초반에 세상을 떠났다. 유독 신경 쓰인 건 나머지 멤버인 베이스 연주자 할 게일러인데, 그가 남긴 녹음은 그리 많지 않은 것 같다. 검색 결과가 많지 않은데, 몇 페이지에 걸쳐 무수한 경력을 자랑하는 유명한 비밥 뮤지션들에 비해 참으로 단출하다. 그리고 2017년에 세상을 떠났다. 애틋한 마음에 그 사이의 공백을 뒤져보니 생각보다 다양한 연주자들, 특히 토니 베넷(Tony Bennett)과 함께 많은 공연과 녹음을 해온 걸 알 수 있었다. 모래알처럼 많은 훌륭한 연주자들 틈에서 두각을 나타내는 것도 퍽 고단한 일이겠다는 생각이 든다.

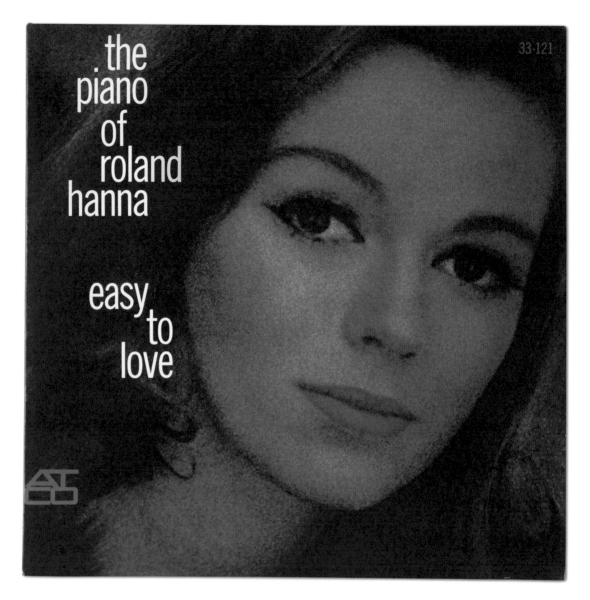

.the
piano
of
roland
hanna

easy
to
love

33-121

The Piano of Roland
Hanna
Easy to Love
ATCO Records
1959

Bass:
Ben Tucker

Drums:
Roy Burnes

Engineering:
Tom Nola

Photography:
Richard Heimann

Piano:
Roland Hanna

Supervisor:
Gary Kramer,
Nesuhi Ertegun

누군가에겐 쉬운 것

롤랜드 한나
사랑하기 쉬운 것
ATCO 레코드
1959년

피아니스트 롤랜드 한나의 『사랑하기 쉬운 것』. 1959년은 마일즈 데이비스(Miles Davis)의 『조금 우울하군요(Kind of Blue)』나 빌 에반스 트리오(Bill Evans Trio)의 『재즈의 초상(Portrait in Jazz)』, 데이브 브루벡 퀴텟(The Dave Brubeck Quartet)의 『타임 아웃(Time Out)』 등 굉장한 앨범들이 등장한 해인데, 그해 가을 롤랜드 한나도 슬며시 트리오 앨범을 한 장 발표했다.

롤랜드 한나는 그리 유명하진 않지만, 짐 홀(Jim Hall), 론 카터(Ron Carter) 등과 수많은 포스트 밥 앨범을 녹음한 훌륭한 연주자다. 어릴 적 친구인 토미 플래너건(Tommy Flanagan)을 따라 재즈에 입문했다는데, 초록은 동색이라고 했던가. 둘 다 깨끗하고 투명한 예쁜 피아노 연주를 들려준다. 내가 좋아하는 타입이다. (롤랜드 한나가 좀 더 경쾌하고, 토미 플라나건이 좀 더 우아한 것 같다.) 『사랑은 쉬운 것』에서도 그 우락부락한 외모와 달리 날렵한 연주를 확인할 수 있는데, 「오늘부터 영원히(From This Day On)」나 「어제(Yesterdays)」 같은 곡의 타건은 잘 닦은 대리석 위를 굴러내려가는 유리구슬 같다. 커버 사진의 여인은 그 애매한 미소 때문에 신비로운 분위기를 자아내는데, 모델이 누구인지는 특별히 표기되어 있지 않다. 자세히 보면 약간 사시라는 걸 알 수 있다. 여러모로 인상적인 앨범이다.

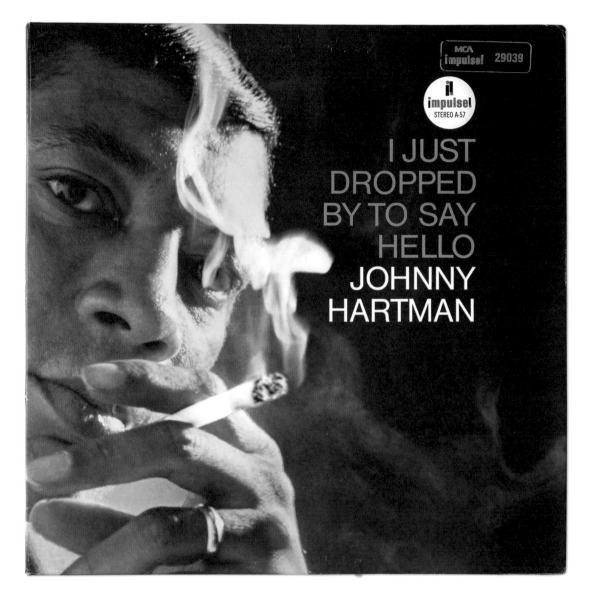

MCA
impulse! 29039

impulse!
STEREO A-57

I JUST
DROPPED
BY TO SAY
HELLO
JOHNNY
HARTMAN

Johnny Hartman
**I Just Dropped by to
Say Hello**
Impulse! Records
1964

Bass:
Milt Hinton

Drums:
Elvin Jones

Guitar:
Jim Hall,
Kenny Burrell

Piano:
Hank Jones

Producing:
Bob Thiele

Tenor saxophone:
Illinois Jacquet

하얏던 겨울

자니 하트먼
그냥 인사하러 들렀어요
임펄스! 레코드
1964년

바이널이든 CD든 물리적 저장 매체로 듣는 음악이 그렇지 않은 것보다 훨씬 머릿속에 각인되고 회자되기 좋다. 소리 위에 얹혀진 그림이나 사진 같은 이미지의 심상 때문이기도 하고, 그걸 구입하고 재생한 순간의 기억 덕분이기도 하다. 어쨌든 스트리밍이나 다운로드해서 듣는 음원으로는 얻기 힘든 부분이 존재한다. 돈을 주고 산 음악은 그 좋은 부분을 억지로라도 찾아내게 된다. 그렇게 체화한 음악을 들을 때는 종소리를 들은 파블로프의 개처럼 저절로 이런저런 게 연상된다.

미국의 재즈 가수인 자니 하트먼이 특유의 진하고 뜨거운 커피처럼 새까맣고 중후한 목소리로 녹음해서 1964년에 발표한 『그냥 인사하러 들렀어요』에는 옷깃을 여미게 하는 차가운 계절의 정취가 묻어난다. 내 기억이 맞다면 고등학교 3학년 2학기 초에 당시 압구정역 근처에 있던 상아레코드에서 CD로 처음 구입했다. 그러니까 입시철에, 그것도 방과 후 레슨 시간에 소묘를 할 때 주로 들었다. 주얼 케이스가 아니라 디지팩으로 만들어진 패키지였는데, 하도 많이 들고 다녀서 너덜너덜해진 걸 지금도 갖고 있다. 자니 하트먼을 들으면 목탄 가루가 날리던 실기실의 퀴퀴한 공기와 커버 사진의 담배 연기처럼 새하얀 입김을 내뿜던 1996년의 겨울이 떠오른다. 20년이 지나 너덜너덜해졌을지언정 예외 없이 떠오르는 순간이다.

LSP-2624 LIVING STEREO

TWO OF A MIND

PAUL DESMOND GERRY MULLIGAN

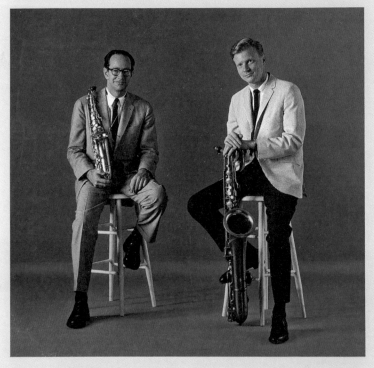

RCA VICTOR

Paul Desmond·Gerry
Mulligan
Two of a Mind
RCA Victor Records
1962

Bass:
Joe Benjamin (A2, A3,
B3), John Beal (B1, B2),
Wendell Marshall (A1)

Drums:
Connie Kay (A1, B1, B2),
Mel Lewis (A2, A3, B3)

Producing:
Bob Prince, George
Avakian

Saxophone (alto):
Paul Desmond (A1–B3)

Saxophone (baritone):
Gerry Mulligan (A1–B3)

상냥한 대화

폴 데즈먼드 · 게리 멀리건
둘이서 한마음
RCA 빅터 레코드
1962년

폴 데즈먼드와 게리 멀리건이 1962년에 발표한 『둘이서 한마음』. 상냥하고 나른한 폴 데즈먼드와 건조하지만 부드러운 (게다가 약간 츤데레 같은) 게리 멀리건의 연주를 동시에 들을 수 있다. 좀 끈적거리는 테너 색소폰이 아니라 청아한 알토 색소폰(폴 데즈먼드, 왼쪽)과 중후한 바리톤 색소폰(게리 멀리건, 오른쪽)으로 주고받는 대비를 따라가다 보면 꽤 세련된 감흥이 느껴진다.

이들은 데이브 브루벡(Dave Brubeck) 등과 웨스트 코스트 또는 쿨이라는 재즈 장르를 이끈 동료이자 대표적인 연주자다. 자주 가던 바의 매니저는 내가 들를 때마다 이런 음악을 틀어주곤 했는데, (언젠가 술에 취해 게리 멀리건이 좋네, 셸리 맨[Shelly Manne]이 좋네, 그런 얘기를 했을 거다.) 고맙고 즐거웠다. 이제 매니저를 그만두고 새롭게 자기 일을 시작한다기에 며칠 전 석별의 정을 나눴다. 그의 앞길이 이렇게 '쿨'하고 '스무드'하기를.

The Nat "King" Cole Trio
**Original Vocal
and Instrumental
Recordings of the Easy
Listenin' Favorites**
Capitol Records
1965

Bass:
Johnny Miller,
Joe Comfort

Guitar:
Oscar Moore,
Irving Ashby

Producing:
John Palladino

Vocal, piano:
Nat "King" Cole

긴 겨울밤을 위해

냇 킹 콜 트리오
이지 리스닝을 담은 보컬과 연주
캐피톨 레코드
1965년

1965년에 발표된 냇 킹 콜 트리오의 앨범. 아마도 냇 킹 콜 사후(1965년 2월에 죽었다.)의 편집 앨범 격으로, 1940년대 중후반의 녹음을 모은 것 같다. 한 번도 재발매된 적 없는, 찾는 사람은 없을지언정 나름대로 희귀한 앨범이다.

오늘은 입동이다. 겨울밤을 보내기에는 약간 쓸 정도로 진한 핫 초콜릿 같은 냇 킹 콜의 목소리만큼 좋은 것도 없다. 며칠 전에는 지인과 방이 따로 있는 이자카야에서 우니와 아마에비에 술을 마시며 아이폰으로 냇 킹 콜의 노래를 몇 곡 들어봤다. 소리는 썩 좋지 않았지만, 쇼와 시대에 라디오로 서양 음악을 듣는 것 같은 정취가 있었다.

냇 킹 콜은 어느 순간 피아노를 아주 놔버린 것 같지만 원래는 노래도 잘 부르는 피아니스트였다. 그가 피아노를 연주하던 시절의 「그대 눈에 비친 우수(Smoke Gets in Your Eyes)」, 「몸과 마음(Body and Soul)」, 「버몬트의 달빛(Moonlight in Vermont)」 같은 나긋한 곡으로 긴 겨울을 준비한다.

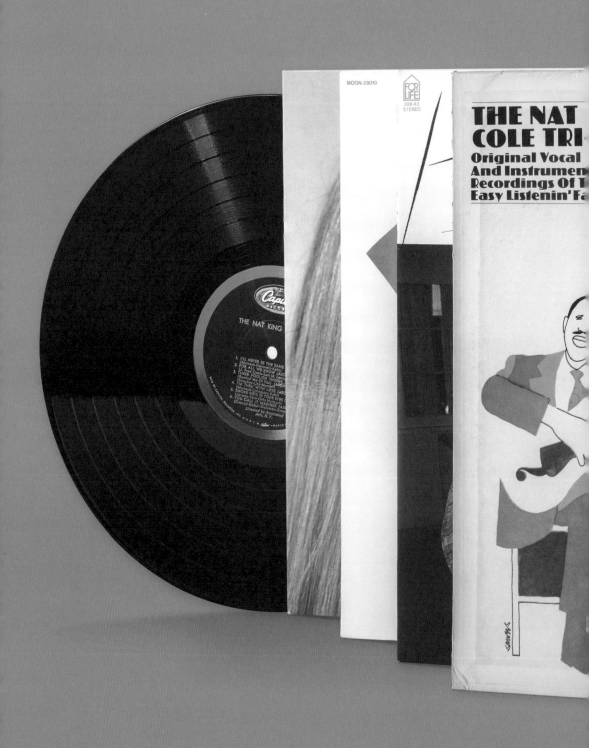

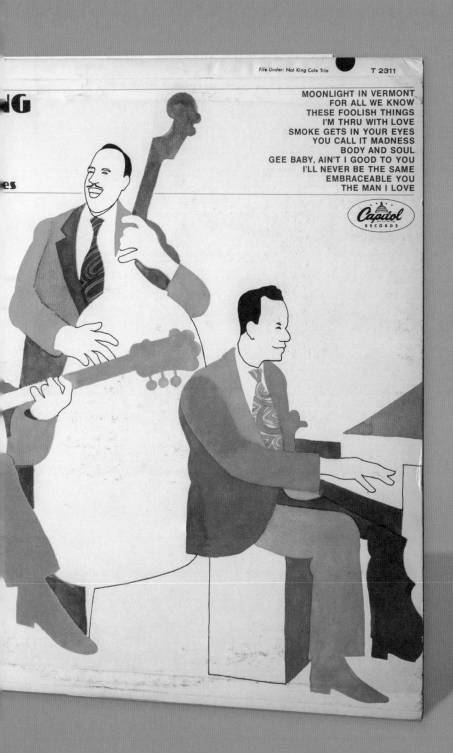

File Under: Nat King Cole Trio

T 2311

MOONLIGHT IN VERMONT
FOR ALL WE KNOW
THESE FOOLISH THINGS
I'M THRU WITH LOVE
SMOKE GETS IN YOUR EYES
YOU CALL IT MADNESS
BODY AND SOUL
GEE BABY, AIN'T I GOOD TO YOU
I'LL NEVER BE THE SAME
EMBRACEABLE YOU
THE MAN I LOVE

Capitol
RECORDS

THE WONDERFUL WORLD OF JAZZ: JOHN LEWIS

ATLANTIC 1375 FULL *dynamics-frequency* SPECTRUM

John Lewis
The Wonderful World of Jazz
Atlantic Records
1961

Alto saxophone:
Eric Dolphy (B2)

Baritone saxophone:
James Rivers (B2)

Bass:
George Duvivier

Design (cover):
Loring Eutemey

Drums:
Connie Kay

Engineering (recording):
Bob Arnold, Earle Brown, Gene Thompson, Johnny Cue

French horn:
Gunther Schuller (B2)

Guitar:
Jim Hall

Liner notes:
Ralph J. Gleason

Photography (cover):
Tom Dowd

Piano, arrangement:
John Lewis

Supervising:
Nesuhi Ertegun, Tom Dowd

Tenor saxophone:
Benny Golson (B2), Paul Gonsalves (A1)

Trumpet:
Herb Pomeroy (A1, B2)

재즈의 세계

존 루이스
재즈의 멋진 세계
애틀랜틱 레코드
1961년

모던 재즈 쿼텟의 멤버인 존 루이스가 1961년에 발표한 『재즈의 멋진 세계』. 커버 사진만 보고 불만 가득한 배 나온 아저씨라고만 생각하면 오산이다. 외모와 달리 제법 지성적인 인물로, 오랜 시간 모던 재즈 쿼텟을 이끈 훌륭한 뮤지션이다.

사실 팀으로서 모던 재즈 쿼텟보다 존 루이스(피아노)나 밀트 잭슨(Milt Jackson, 비브라폰) 등의 멤버들 각자가 리더를 맡아 녹음한 앨범이 더 좋은 경우가 꽤 있다. 이 앨범은 그 모든 앨범들 중에서도 특히 아름다운 서정과 온기가 가득하다. 느긋하고 아름답다. 특히 「몸과 마음(Body and Soul)」은 15분이 넘는 러닝타임 동안 한껏 릴랙스할 수 있는 곡이다.

유명한 다른 연주자들의 역할도 크다. 짐 홀(기타), 베니 골슨(테너), 건서 슐러(호른) 등이 함께하는데, 특이한 건 의외로 에릭 돌피가 참여한 점이다. 「파리의 오후(Afternoon in Paris)」의 딱 중간 즈음에는 누가 들어도 에릭 돌피(알토)라는 걸 알 수 있는 부분이 있다. 느닷없는 기이한 존재감에 정신이 번쩍 든다. 대체로 포근하고 따뜻하지만, 가끔은 비바람도 불고 번개도 내리치는, 재즈의 멋진 세계다.

SE-4723

MGM
RECORDS

Bill Evans, From Left to Right:
Playing the Fender-Rhodes Electric Piano and the Steinway Piano.
Orchestra Arranged and Conducted by Michael Leonard

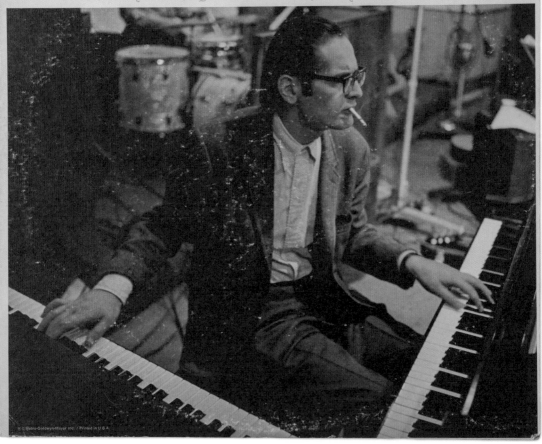

Bill Evans
From Left to Right
MGM Records
1970

Art direction:
Norbert Jobst

Artwork:
Sy Johnson

Conducting,
arrangement:
Michael Leonard

Double bass:
Eddie Gomez (1–4, 7–13)

Drums:
Marty Morell

Guitar:
Sam Brown

Liner notes:
Harold Rhodes,
Helen Keane,
Michael Leonard

Piano, piano
(rhodes electric):
Bill Evans

Producing:
Helen Keane

Writing:
Earl Zindars (4, 7, 12, 13)

어른을 위한 자장가

빌 에반스
왼쪽에서 오른쪽으로
MGM 레코드
1970년

빌 에반스가 1970년에 발표한 『왼쪽에서 오른쪽으로』. 커버 사진처럼 피아노 (스타인웨이)와 전기 피아노(펜더로즈)를 함께 연주하며 녹음한 앨범이다. 리버사이드 4부작 이후(스콧 라파로 사후) 빌 에반스의 앨범에는 깊이를 알 수 없는 슬픔 같은 게 서려 있다. 나른하고 몽글몽글한 펜더로즈 소리가 그런 서정을 더한다. 입에 문 타버린 담뱃재처럼 언제라도 떨어질 것처럼 위태로워 보이고, 가위 모양으로 배치한 피아노 두 대 사이에 결박당한 채 감당하기 어려운 무게를 버텨내는 것처럼 느껴지기도 한다. 어쩐지 입은 옷도 조금 남루해 보인다.

한편, 내성적인 빌 에반스의 후반부 인생을 엄마처럼 돌봐준 헬렌 킨이 이 앨범에서도 프로듀싱을 맡았다. 어쩌면 그는 엄마(헬렌 킨)에게 장난감(전기 피아노)을 선물받고 응어리진 슬픔을 풀어내며 응석을 부리는 어린이 같은 기분이었는지도 모르겠다. 앨범에서 느껴지는 슬픔은 어른의 비정한 감정보다는 아이들의 나이브한 감정에 더 가깝다. 「헬렌을 위한 자장가(Lullaby for Helene)」를 들으면 울다 지쳐 엄마 품에서 잠든 아이를 보는 것 같은, 어찌할 바를 모르겠는 기분이다. 울음을 삼켜야 하는 어른들을 위한 자장가 같은, 물론 내게도 필요한 음악이다.

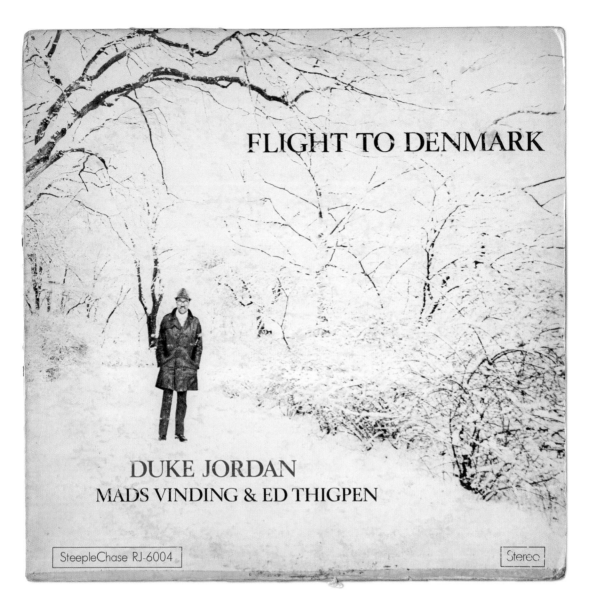

FLIGHT TO DENMARK

DUKE JORDAN
MADS VINDING & ED THIGPEN

SteepleChase RJ-6004

Stereo

Duke Jordan
Flight to Denmark
SteepleChase Records
1974

Bass:
Mads Vinding

Design:
Lissa Winther

Drums:
Ed Thigpen

Liner notes:
Roland Baggenæs

Photography:
Jørgen Bo

Piano:
Duke Jordan

Producing:
Nils Winther

Recording:
Ole Hansen

첫눈 내리는 시간

듀크 조던
덴마크행 항공편
스티플체이스 레코드
1974년

듀크 조던이 1974년에 발표한 『덴마크행 항공편』. 그는 버드 파월(Bud Powell)과 동시대에 연주한, 다시 말해 밥(bop) 시절에 데뷔해서 활동한 피아니스트다. 당시 그는 그렇게까지 성공하지 못했고, 1960년대에 들어서는 음악을 접고 택시를 운전하며 생계를 유지해야 했다. 실제로 그의 디스코그래피를 검색해보면 10년 정도 공백이 존재한다.

그의 대기만성형 인생의 2막은 쉰이 넘은 나이에 먼 타향 땅을 밟으며 시작된다. 유럽(가끔은 일본)에 머물며 남긴 많은 녹음이 1970~80년대에 많은 사람들에게 사랑받았고, 본인과 스티플체이스 레코드의 이름이 세계적으로 알려진다. 그중 하나인 『덴마크행 항공편』은 밥의 빛나는 에너지보다는 느긋한 고상함에 초점을 맞춘 앨범이다. 추운 나라의 시린 서정, 소리 없이 내리는 눈의 잔잔한 낭만 같은 걸 상상할 수 있다.

옆집에 살던 꼬마 페트리샤가 유괴당한 후의 슬픔을 풀어낸 왈츠풍의 「만나서 반가워 팻(Glad I Met Pat)」, 쳇 베이커(Chet Baker) 버전으로도 유명한 「문제 없어요(No Problem)」 같은 직접 작곡한 곡도 좋고, 「비 내리던 날(Here's That Rainy Day)」, 「내게 일어난 모든 일(Everything Happens to Me)」, 「그린 돌핀 스트리트에서(On Green Dolphin Street)」 같은 친숙한 스탠더드도 그윽한 매력이 있다.

커버의 눈밭의 소나무처럼 고독하게 서 있는 사진이 멋지다. 내게 있는 건 1974년 일본 초판인데, 보관 상태가 좋지 않아 커버가 많이 상했다. 아래쪽에는 테이핑 자국도 보인다. 하지만 그게 또 그럭저럭 운치가 있다. 첫눈 내리는 휴일의 낮 시간, 즉 지금 같은 시간에 듣고 보기에 적절하다. 뱅쇼 같은 것만 한 병 있으면 딱이겠는데.

フィッシュマンズ
宇宙日本世田谷
Polydor Records
1997

Art direction, design:
Mariko Yamamoto,
Mooog Yamamoto

Bass, chorus:
Yuzuru Kashiwabara

Drums, chorus:
Kin-Ichi Motegi

Engineering (assistant):
Genta Tamai,
Kenji Yoshino

Guitar:
Michio "Darts" Sekiguchi

Keyboards, violin,
melodica, toy piano,
mandolin, chorus:
Honzi

Mastering:
Yuka Koizumi

Mixing:
ZAK

Photography:
Mei Sumita

Producer:
Fishmans, ZAK

Programming:
ZAK

Recording:
Tak, ZAK

Vocals, guitar:
Shinji Satoh

Writing:
Shinji Satoh

오래전의 별

피쉬만즈
우주 일본 세타가야
폴리도어 레코드
1997년

『우주 일본 세타가야』는 1997년에 발매된 피쉬만즈의 마지막 스튜디오 앨범이다. 그들이 1990년대 중후반에 내놓은 『공중 캠프(空中キャンプ)』, 『긴 계절(Long Season)』, 『우주 일본 세타가야』, 세 장의 앨범은 1990년대 일본 시부야계·인디 음악의 가장 큰 성과였지만, 리더인 사토 신지가 감기로 세상을 뜬 1999년 이후 그들의 새로운 음악을 더는 들을 수 없게 됐다.

올해가 거의 다 지나가버렸다. 연말의 분위기는 허무함을 불러일으키고, 서둘러 찾아오는 밤은 우울함을 더한다. 컨디션이 좋지 않아 컴퓨터로 음악을 틀어놓고 자다 깨다를 반복하며 누워서 주말을 보낸다. 아무렇게나 클릭해서 고른 음악이 피쉬만즈다. 어둑한 거실의 테이블 위에는 어제 파먹고 남은 자몽이 덩그러니 놓여 있다.

내가 피쉬만즈를 알게 된 건 이미 팀이 사라지고 난 2000년이었던 것 같다. 역시 지금은 오프라인 매장 문을 닫은 홍대 앞 퍼플레코드에서 CD를 샀을 것이다. 레게와 스카 리듬을 변형한 넘실대는 그루브와 기이한 동화처럼 인상적인 멜로디, 부유하는 듯한 몽롱한 이펙트, 주술적인 반복, 잡힐

듯하지만 잡을 수 없는 아스라함 같은 게 그들 음악의 특징이다. 특히 불현듯 튀어나오는 바이올린 소리와 그 소리를 닮은 사토 신지의 목소리가 인상적이다. 그 목소리는 바이올린뿐 아니라 고양이나 새 같은 작은 동물의 울음소리처럼 들리기도 하는데, 때로는 고단한 길고양이처럼 여리고 애잔한가 하면 새벽녘 발정기 고양이들이 내는 소리처럼 불길하기도 하다. 죽은 사람의 목소리라는 사실을 알아서 그랬는지도 모르겠다. 같은 목소리라도 불같은 삶을 살다가 약물 중독이나 자살로 생을 마감한 서양 록 스타들과는 또 다른 느낌이다. 어쩔 수 없다는 체념의 느낌, 조금 과장하자면 버블 시대가 끝나버린 세기말 일본 젊은이들의 갈 곳 없는 허무함 같은 게 묻어난다.

『우주 일본 세타가야』는 시골에서 올려본 밤하늘처럼 어둡고 차분하며, 그 하늘에 무수히 박힌 별처럼 섬세한 디테일로 가득하다. 별빛은 수백 광년을 지나 우리 눈에 맺힌다. 지금은 사라져버렸을지도 모를 별이 오래전에 내뿜은 빛처럼 예쁘고 공허한 음악이다.

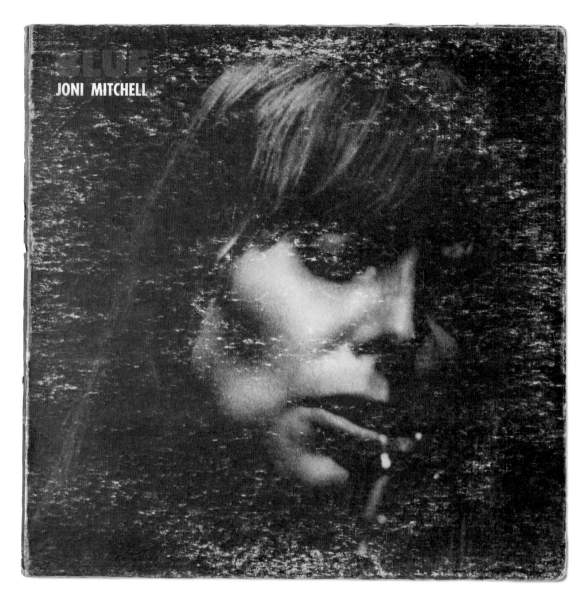

BLUE

JONI MITCHELL

Joni Mitchell
Blue
Reprise Records
1971

Art direction:
Gary Burden

Bass, guitar:
Stephen Stills (A4)

Drums:
Russ Kunkel (A4, B1, B4)

Engineering:
Henry Lewy

Guitar:
James Taylor (A1, B1, B4)

Lacquer cutting:
BG

Pedal steel guitar:
Sneaky Pete (B1, B2)

Photography (cover):
Tim Considine (A4, B1, B4)

Writing:
Joni Mitchell (A1, B1, B4)

시간은 강물처럼

조니 미첼
블루
리프라이즈 레코드
1971년

돌아오는 주말이 크리스마스다. 조니 미첼이 1971년에 발표한 앨범 『블루』에 수록된 크리스마스 송인 「강(River)」이 떠올랐다. 「징글벨」의 도입부를 변형한 멜로디로 시작되는 곡은 피아노 반주만으로 잔잔하게 전개된다. 그의 고향은 캐나다 남부의 시골이었다. 도시로 나와서 만난 여러 사람과의 관계와 그 부침에 답답함을 느꼈던 것 같다.

이곳은 눈이 내리지 않아요 / 항상 푸르기만 하답니다 / 돈을 많이 벌고 싶어요 / 당장 이 미친 도시를 떠나고 싶어요 / 강이 하나 있으면 좋겠네요 스케이트도 타고 좋잖아요

「강」 외에도 「내 옛 남자(My Old Man)」, 「블루」, 「캘리포니아」 등에서 가장 아름답고 빛나던 시절 그녀의 목소리를 들을 수 있다. 내게 있는 건 미국 초판이긴 하지만 상태가 매우 나쁘다. 커버 아트워크가 제대로 보이지 않을 정도로 재킷이 상하고, 위쪽은 뜯어지기까지 했다. 디스크 상태도 좋지 않아 잡음도 꽤 있다. 낡은 재킷을 세워놓고 멍하니 바라보면서 앨범을 들으면 여러 생각에 휩싸인다.

백미는 연인이었던 레너드 코헨(Leonard Cohen)과의 기억을 노래한 「당신 한 짝(A Case of You)」이라고 생각한다. 우수 어린 애팔래치안 덜시머(조니 미첼이 무릎에 얹어놓고 연주하던 악기) 연주가 인상적인 이 곡은 나중에 프린스(Prince)와 제임스 블레이크(James Blake) 등이 다시 부르기도 했지만, 내가 생각하는 가장 멋진 버전은 할머니가 된 조니 미첼이 걸걸한 목소리로 부른 2000년 녹음이다.

당신은 성스러운 와인처럼 내 안에 흘러요 / 너무 쓰고 또 달콤해요 / 당신이 술이라면 한 짝이라도 마셔버릴 수 있어요 / 나 아직 취하지 않았어요 / 아직 똑바로 걸을 수 있다니까요

우리 어머니와 동갑인 조니 미첼은 건강이 좋지 않은 것 같고, 레너드 코헨도 한 달 전에 타계했다. 갖고 있었지만 잃어버린 것, 원했지만 잡지 못했던 게 자꾸만 떠오르는 연말이다. 시간은 손바닥 안의 모래알처럼 무심하게 흘러간다.

Paul Desmond with the
Modern Jazz Quartet
**The Only Recorded
Performance of Paul
Desmond with the
Modern Jazz Quartet**
Finesse Records
1981

Alto saxophone:
Paul Desmond

Bass:
Percy Heath

Co-producing (in
association with):
Norman Schwartz

Drums:
Connie Kay

Engineering (remix):
Don Puluse

Liner notes:
Irving Townsend

Piano, arrangement,
producing:
John Lewis

Vibraphone:
Milt Jackson

크리스마스의 기적

폴 데즈먼드와 모던 재즈 쿼텟
폴 데즈먼드와 모던 재즈 쿼텟이 함께한
유일한 녹음 실황
파인네스 레코드
1981년

45년여 전 오늘, 1971년의 크리스마스 날에는 모던 재즈 쿼텟의 공연이 열렸다. 장소는 뉴욕의 타운홀. 맨해튼에 살던 폴 데즈먼드가 특별 게스트로 함께 무대에 섰다. 이 특별한 공연은 10년 뒤인 1981년에 제목이 다소 긴, 『폴 데즈먼드와 모던 재즈 쿼텟이 함께한 유일한 녹음 실황』이라는 앨범으로 발표된다.

함께한 앨범은 이게 유일하지만, 모두 웨스트 코스트 스타일을 이끌며 전성기를 보낸 이들이기에 뛰어난 상성을 들려준다. 폴 데즈먼드(알토 색소폰) 특유의 나긋한 음색은 약간 이지적이며 건조한 모던 재즈 쿼텟의 음악 위에 한없이 부드럽고 따뜻한 기운을 불어넣는다. 보통 '주인공' 역할을 맡던 밀트 잭슨(비브라폰)도 '손님'인 폴 데즈먼드에게 확실히 그 자리를 양보하는데, 매끈한 알토 색소폰에 곁들여진 또랑또랑한 비브라폰의 질감 차이가 오히려 더욱 매력적이다. 리더인 존 루이스(피아노)를 비롯해 퍼시 히스(베이스), 코니 케이(드럼) 모두 마지막으로 함께하는 시간이라도 되는 것처럼 모든 걸 쏟아내지만, 중후한 젠틀함은 잃지 않는다. 아름다움은 함박눈처럼 그윽하게 쌓여간다. 낙관적인 온화함, 세련된 청량감, 달콤한 스윙 등 뭐 하나 빠지지 않는 멋진 공연이자 녹음이다.

그날 그 자리의 청중들에게 이들의 만남은 그야말로 크리스마스의 기적이었을 것이다.

좋아하는 앨범이라서 미국판과 일본판이 모두 있는데(미국, 일본, 영국에서 1981년 발표 이후 바이널로는 다시 발매된 적이 없는 것 같다.) 덧붙이는 사진은 디자인이 더 좋은 일본판을 사용했다. 질감이 살아 있는 종이에 제목은 호일 프레싱 처리가 돼 있다. 가는 펜글씨가 반짝이는 게 보기 좋다.

"처음엔 앨범으로 만들어질 건 염두에 두지 않았어요. 하지만 폴(데즈먼드)은 세상을 떠났고, 우리는 두 번 다시 함께 연주할 수 없게 돼버렸죠. 그날 공연을 녹음한 테이프를 다시 들어보고 이 연주를 꼭 들려줘야겠다고 생각했습니다. 폴을 사랑한 사람들한테요. 모두 좋아할 게 틀림없어요." 존 루이스가 남긴 말이다. 45년 전의 기적은 지금도 여전히 멋진 크리스마스 선물이다.

The Only Recorded Performance of
Paul Desmond with The Modern Jazz Quartet

John Lewis, Piano / Milt Jackson, Vibes / Percy Heath, Bass / Connie Kay, Drums

in Concert at Town Hall, New York City, Christmas Day 1971

SIDE 1
GREENSLEEVES 3:10
Traditional
M.J.Q. Music, Inc. (BMI)
YOU GO TO MY HEAD 7:56
Fred Coots; Haven Gillespie
Warner Bros. Music Corp. (ASCAP)
BLUE DOVE (La Paloma Azul) 4:56
Traditional
M.J.Q. Music, Inc. (BMI)
JESUS CHRIST SUPERSTAR 4:34
Tim Rice; Andrew Lloyd Webber
Leeds Music Corp. (ASCAP)

SIDE 2
HERE'S THAT RAINY DAY 4:50
Johnny Burke; Jimmy Van Heusen
Bourne Co. & Music Sales Corp. (ASCAP)
EAST OF THE SUN 8:25
Brooks Bowman
Chappell & Co. Inc. (ASCAP)
BAGS' NEW GROOVE 5:10
Milt Jackson
M.J.Q. Music, Inc. (BMI)

All selections arranged by John Lewis.

Produced by John Lewis in association with Norman Schwartz.

Christmas Day, 1971. The annual appearance of the Modern Jazz Quartet at Town Hall in New York City. With special guest Paul Desmond, who, after the breakup of the Dave Brubeck Quartet, was living in Manhattan and available only to special friends.

And that is what he and John Lewis had been since the MJQ's first appearance in San Francisco in the mid 1950s when Paul and John met. It is not difficult to understand either the developing friendship between the two men or their admiration for each other's music. Each was soft spoken, shy of limelighted celebrity which by then had caught both in its glare. They were contemporaries both in age and in jazz, each a distinctive voice in what at that time was something new, a permanently established small group whose music was bound neither by the previous geometers of jazz nor by the collective notion of nightclub entertainment.

What is more difficult to imagine is that this Christmas collaboration nearly twenty years later was their first, and only opportunity to play together. Each had wanted it to happen, but the enduring popularity of both quartets during the 1960s and 1970s, their divergent commitments and the crucial contributions of both men to what in the span was the most successful compromise in jazz made the event impossible to arrange.

"I guess we always thought about things the same way," John said, "and finally, it happened."

The personnel of the MJQ in 1971 was unchanged. John Lewis, piano; Milt Jackson, vibes; Percy Heath, bass; Connie Kay, drums. Desmond joined in the second half of the concert, and because he was the guest he was allowed to choose the program. When, for Paul Desmond fans, all evoke the presence in a most inevitable order of tonal and melodies, ageless standards and the surprises, it will be plain also the closeness of the set with a waltz on the tune Desmond going all the way.

Paul's way with a waltz seemed, always to the most virtuosity into his style, Desmond being dexterous never for them a melodic handle would reveal, each subtle contour measured to the meter, each note cotton wrapped. As always, he not to break the charm, that only when he delivers to this starting place do we realize how far we've come. With Greensleeves Paul has introduced himself.

Continuing to defer to the guest, the quartet underpins Paul's choruses on You Go to My Head. Desmond again simplifying as he emphasizes. It was characteristic of his conversation, as well as his solos, to make his points with minimum footwork. When he wanted a word or a note to shine, it did. All of a sudden, like Pete Brown, an alto saxophonist he admired, he got to where he was going before you knew he was on his way. Then, right in the middle of Desmond, Milt Jackson takes a chorus and the connection is made.

The treatment of Blue Dove (La Paloma Azul) reminds us of one of the reasons the MJQ was so refreshing and so controversial in jazz. A Mexican folk song is allowed to remain past that. John Lewis plays the piano like a guitar, using a repeated figure that is plucked from the keyboard with the same number of fingers a guitarist would use, providing both a melodic and rhythmic setting for Desmond and Jack-son embroidery all within the original context of a quiet serenade. How easy it would have been for these jazz masters to have taken it apart. How much more satisfying to leave it under the balcony where it belongs.

The running accompaniment of Connie Kay's wood block and tuned cymbals John Lewis introduces formality into the program, a beautifully constructed arrangement of a hit of the day, Jesus Christ Superstar. Here the MJQ and Guest are finally integrated, trading solos and canonic entrances, in ensemble.

The second side offers two standards, Here's That Rainy Day and East of the Sun, and three soloists trading, in those, then chorus then fours. And each time John or Paul or Milt tosses away the original melody to play his own invention in a tune up in another voice, so only while the tune is there is what the décors surrender.

The finale is a Milt "Bags" Jackson original called Bags' New Groove, and this time Paul is no longer the guest, soloist but the fifth member of the group, so much so that it is difficult to remember when listeners where the abrupt apart, the voice recurls displayed by an astonishing family. Listening, to Bags' New Groove we are tempted to speculate about the achievements of the MJQ if the relationship between Lewis and Desmond had been professional as well as social. After all, those famous initials could have remained the same.

In the decade since this famous Christmas concert, its recording has given it archive status. The concert can never be repeated but now that it is available for the first time on record it can be again enjoyed. In 1974, after twenty two years, the Modern Jazz Quartet divided into four divergent quarters. Today Percy Heath has joined his brother to form The Heath Brothers, performing and recording. Connie Kay works when he feels like it, often at Eddie Condon's on 54th Street. And Milt Jackson is the peripatetic star of a continuing succession of fine albums and concerts.

As for John Lewis, "For the last five years I've been teaching at City College. And I've had the opportunity to take care of what I wanted to do with the piano. With the Quartet I had to devote my time to what we did together. I just returned from Sweden where I recorded for Swedish radio, and I'll be playing duets with Milt Jackson at the Kool New York Jazz Festival. Then I go to Spain and after that the Nice festival. I'm enjoying it all."

And why the long delay in making this occasion available on record?

"At first, I didn't think about it as an album," Lewis said, "but when Paul died I knew we could never play together again and I listened to the tapes and decided it should be heard. For Paul's friends. They'll like it, I think."

There is a handful of instrumentalists whose playing redefines the instrument. Paul Desmond was one of that handful. How fortunate we are that a friendship so long kept private may at last be shared.

—Irving Townsend—June (88)

Remix engineer: Don Puluse.
Columbia Recording Studios.
Finesse Records wishes to acknowledge the invaluable assistance of the Yamaha Corporation whose studio monitors they use exclusively.

Finesse Records

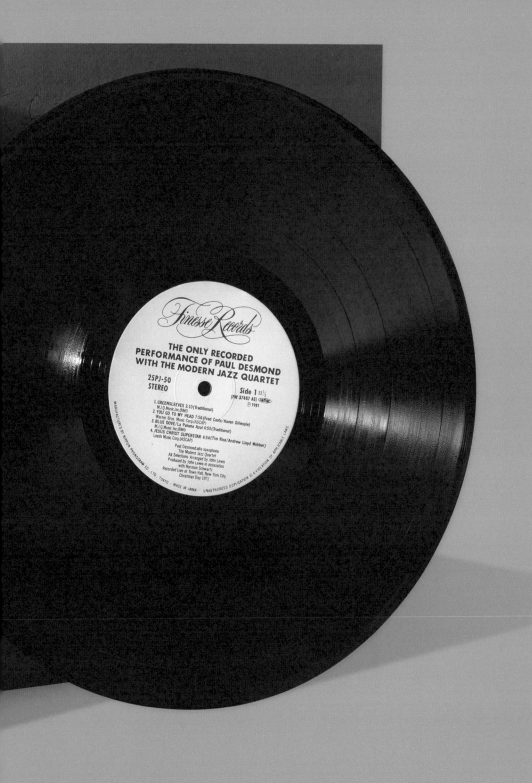

Finesse Records

**THE ONLY RECORDED
PERFORMANCE OF PAUL DESMOND
WITH THE MODERN JAZZ QUARTET**

25PJ-50
STEREO

Side 1 33⅓

(FW 37487 AS) ℗ 1981

1. GREENSLEEVES 3:10 (Traditional)
M.J.Q. Music, Inc. (BMI)
2. YOU GO TO MY HEAD 7:56 (Fred Coots/Haven Gillespie)
Warner Bros. Music Corp. (ASCAP)
3. BLUE DOVE/La Paloma Azul 4:55 (Traditional)
M.J.Q. Music Inc. (BMI)
4. JESUS CHRIST SUPERSTAR 4:54 (Tim Rice/Andrew Lloyd Webber)
Leeds Music Corp. (ASCAP)

Paul Desmond/alto saxophone
The Modern Jazz Quartet
All Selections Arranged by John Lewis
Produced by John Lewis in association
with Norman Schwartz
Recorded Live at Town Hall, New York City,
Christmas Day 1971

MANUFACTURED BY NIPPON PHONOGRAM CO., LTD., TOKYO · MADE IN JAPAN · UNAUTHORIZED DUPLICATION IS A VIOLATION OF APPLICABLE LAWS

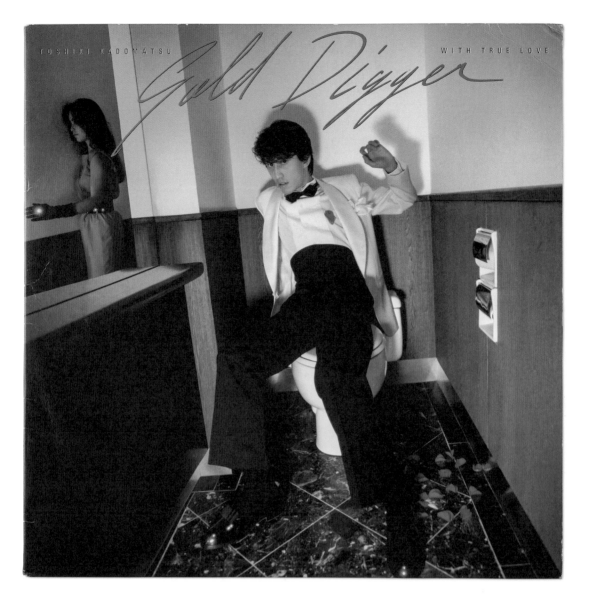

TOSHIKI KADOMATSU · WITH TRUE LOVE

Gold Digger

角松敏生
Gold Digger:
With True Love
Air Records
1985

Art direction, design:
Masayuki Yano

Co-producing
(for MHB Production):
Michael H. Brauer

Directing (assistant):
Hirotomi Yamaguchi

Engineering (assistant):
Alexander Haas,
Yoshiaki Matuoka,
Mizuo Miura

Executive producing:
Tasuku Okamura

Photography:
Jushi Watanabe

Producing:
Toshiki Kadomatsu

Recording co-
ordinating:
Shizuko Orishege

Recording engineering:
Eiji Uchinuma,
Tadaharu Satoh,
Hiroshi Fujita,
Takahiro Nochimura

Styling:
Jin Hidaka

Writing, composing,
arrangement:
Toshiki Kadomatsu

황금을 찾아

가도마츠 도시키
황금 사냥꾼: 사랑을 담아
에어 레코드
1985년

새해를 맞아 대청소를 하며 좀 신이 나는 음악을 튼다. 호리호리한 체격에 미성이 제법 감미로운 가도마츠 도시키는 일본 버블 경제 시절에 유행한, 도회지의 감성을 담은 성인 취향의 음악인 시티 팝을 이끌던 싱어송라이터다. 이름을 우리말로 읽으면 '각송민생'인데, 중요한 건 아니지만, 내 이름의 '민'과 한자가 같다. 댄서블하고 펑키(funky)한 곡이 많은데, 초기에는 주로 여름과 해변의 정서를, 어느 시점부터는 도시와 밤, 또는 밤의 도시를 주된 소재로 삼았다.

약간 외설적이면서 솔직히 좀 가소로운, 하지만 나름대로 열심히 만든 커버 사진이 인상적인 『황금 사냥꾼: 사랑을 담아』도 도시와 밤, 그리고 섹슈얼한 이미지를 더해 1985년에 발표한 앨범이다. 직역하면 '황금을 찾는 사람'인 앨범 제목은 '돈을 목적으로 남자에게 접근하는 여자'라는 뜻의 속어이기도 하다. (사진의 콘셉트를 미뤄보면 후자를 의도했을 것이다.) 두 가지 모두 길고 어색해서 '황금 사냥꾼'이라고 의역해봤다.

가도마츠의 곡에서는 다소 작위적이고 경박한 부분을 자주 발견한다. 하지만 그게 오히려 우리가 사는 도시의 본모습과 더 닮은 것 같기도 하다. 상냥한 얼굴로 사람들을 품던 도시는 해가 진 뒤에야 음험한 속내를 드러낸다. 우리는 낮 동안 참았던 마음을 보상받기 위해, 또는 어딘가 있을 뭔가를 찾아내기 위해 밤의 도시를 헤맨다. 올해도 예년처럼 차갑고 비열한 밤거리를 서성일 (나를 포함한) 사람들의 행운을 빈다.

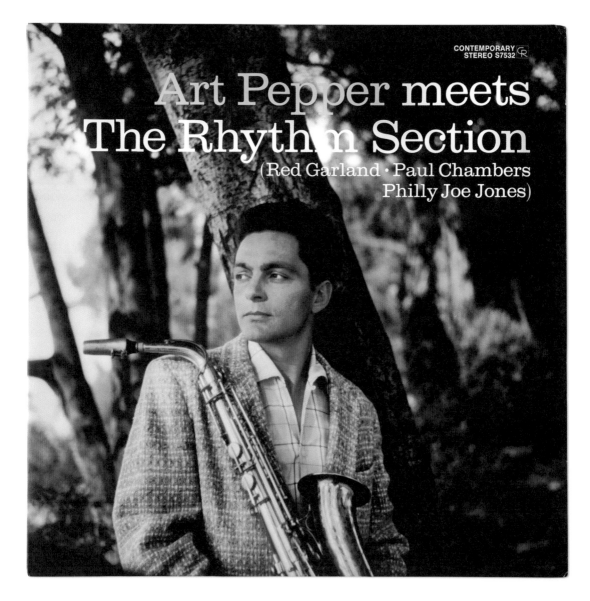

CONTEMPORARY
STEREO S7532

Art Pepper meets
The Rhythm Section
(Red Garland · Paul Chambers
Philly Joe Jones)

Art Pepper
**Meets the Rhythm
Section**
Contemporary Records
1957

Alto saxophone:
Art Pepper

Bass:
Paul Chambers

Drums:
"Philly" Joe Jones

Engineering:
Roy DuNann

Photography (cover):
William Claxton

Photography (liner):
Cecil Charles

Piano:
Red Garland

Producing, liner notes:
Lester Koenig

불과 얼음

아트 페퍼
리듬 섹션과 만난 아트 페퍼
컨템포러리 레코드
1957년

1957년에 발매된 『리듬 섹션과 만난 아트 페퍼』. 아트 페퍼(알토 색소폰)가 만난 리듬 섹션은 폴 챔버스(베이스), 필리 조 존스(드럼)와 레드 갈란드(피아노)다. 다시 말해 이 시절 가장 잘나가던 이스트 코스트의 대표 연주자들이며, 마일즈 데이비스의 프리스티지 레이블 4연작인 『요리하기(Cookin')』, 『늘어지기(Relaxin')』, 『일하기(Workin')』, 『내뿜기(Steamin')』에서 리듬 파트를 맡은 바로 그 멤버들이다. 아트 페퍼는 웨스트 코스트를 대표하는 알토 색소폰 연주자였기 때문에 이 녹음은 동쪽과 서쪽의, 불과 얼음의 드라마틱한 만남이었다. 유머러스하고 열정적인 이스트 코스트의 악동들이 단정한 아트 페퍼를 불러다가 "이봐, 샌님!" 하고 놀려대며 장난을 치면, 아트 페퍼가 "나이 먹고서 그렇게 까불면 쓰나?" 하는 느낌으로 점잖고 단정한 모습으로 응수하는 식이다. 결과적으로 어디에도 없는 매력적인 에너지를 만들어낸다.

한편, 당시의 아트 페퍼는 마약을 탐닉하며 몸과 마음이 피폐한 상태였다. 당일에도 스케줄이 잡힌 걸 모르고 약에 취한 상태로 녹음에 들어갔다고 한다. 그의 아내가 이스트 코스트 연주자들과의 협연을 부담스러워할까 봐 끝까지 알려주지 않았다는 설도 있다. 심지어 그의 색소폰은 오랫동안 연주하지 않아서 고장이 난 걸 임시 방편으로 테이프로 둘둘 말아 연주했다고 하니 절박한 상황을 짐작하고도 남는다. 정말로 즉흥적이고 임기응변적으로 이뤄진 녹음인 것이다. 끌려가듯 마주한 갑작스러운 상황에서 순발력 있게 적응한 기량이 돋보인다.

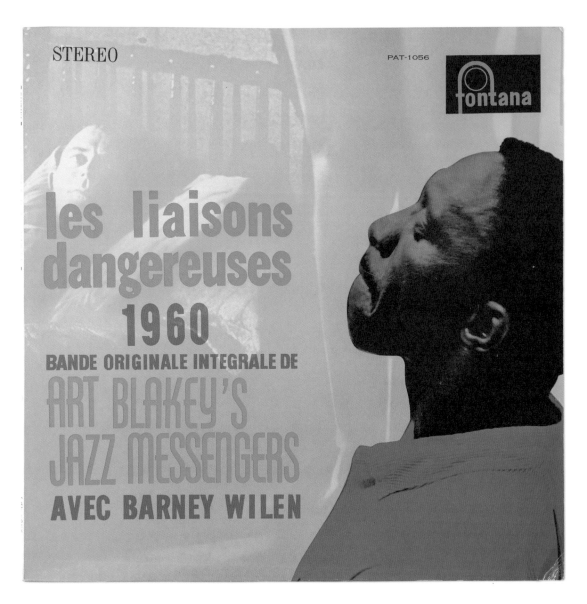

STEREO

PAT-1056

fontana

les liaisons
dangereuses
1960
BANDE ORIGINALE INTEGRALE DE
ART BLAKEY'S
JAZZ MESSENGERS
AVEC BARNEY WILEN

Art Blakey's Jazz
Messengers avec Barney
Wilen
**Les Liaisons
Dangereuses 1960s**
Fontana Records
1960

Bass:
Jimmy Merritt (A1, A2,
A4, B–B3)

Composing:
J. Marray

Drums:
Art Blakey

Piano:
Bobby Timmons (A1, A2,
A4, B1–B3)
Duke Jordan

Producing:
Marcel Romano

Soprano saxophone,
tenor saxophone:
Barney Wilen (A1, A3–B3)

Trumpet:
Lee Morgan (A1, A4, B1–
B3)

사랑의 메신저

아트 블래키의 재즈 메신저와 바르네 윌랑
위험한 관계 1960년대
폰타나 레코드
1960년

로제 바딤 감독, 잔느 모로 주연의
프랑스 영화「위험한 관계(Les Liaisons
Dangereuses)」의 스코어 중 아트 블래키가
이끄는 악단인 재즈 메신저를 주축으로
녹음한 곡들만 수록한 사운드트랙이다. 커버
아트워크에서 아트 블래키의 턱이 아몬드나
코코넛 껍질처럼 컷 아웃된 게 조금
조잡해 보인다. 차라리 잔느 모로의 사진을
사용하면 어땠을까. 영화는 1959년, 앨범은
1960년에 발표됐다.

평소 재즈 메신저의 하드 밥 앨범처럼
산만하고 뜨거우며 후텁지근한 분위기의
곡들 사이에 고아하고 느긋한 스윙감의
트랙이 조금 섞여 있다. 사랑의 흥분과
쾌락의 전율 사이에 간간히 찾아오는 냉랭한
우울함처럼.

스릴 있는 아트 블래키의 솔로와 절륜함을
갖추기 시작한 리 모건의 연주가
인상적이고, 콩가나 봉고 등의 타악기
편성도 멋지다. 또 아무래도 프랑스
영화라서 그런지, 프랑스의 연주자 바르네
윌랑(소프라노 색소폰, 테너 색소폰)이 객원
연주자로 함께하는데, 중후하고 매끈하게
중심을 잘 잡아준다.

앨범의 피아노는 모두 바비 티몬스가
맡았지만, A면 3번 트랙인「푸른색의
서곡(Prelude In Blue)」에서만큼은 듀크
조던이 연주하는 게 의외다. 의외라고는
했지만, 사실 이 앨범의 모든 트랙이 듀크
조던이 작곡한 곡이다. 여러모로 재능이
많던 사람이다. 그의 가장 유명한 앨범인
『덴마크행 항공편』의 1번 트랙으로 익숙한
「문제 없어요(No Problem)」가 세 가지
버전(A1, A2, B3)으로 수록돼 있다.
섬세하고 댄디한 듀크 조던과 펑키하고
민첩한 바비 티몬스의 연주를 비교해보는
것도 포인트다.

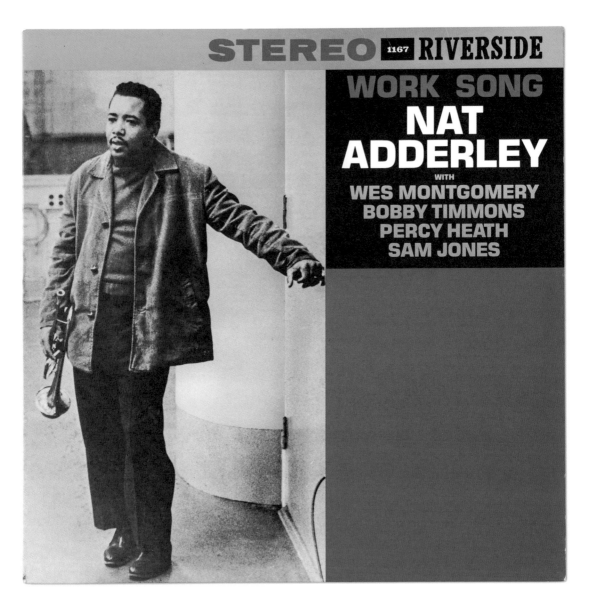

STEREO 1167 RIVERSIDE

WORK SONG
NAT ADDERLEY
WITH
WES MONTGOMERY
BOBBY TIMMONS
PERCY HEATH
SAM JONES

Nat Adderley
Work Song
Riverside Records
1960

Bass:
Keter Betts (A2, A4, A5),
Percy Heath (A1, B1, B4),
Sam Jones (A3, B2, B3)

Cello:
Keter Betts (B2),
Sam Jones (A1, A2, A5,
B1, B4)

Cornet:
Nat Adderley

Design (cover):
Harris Lewine,
Ken Braren,
Paul Bacon

Drums:
Louis Hayes (A1, A2, A4–
B2, B4)

Engineering (recording):
Jack Higgins

Guitar:
Wes Montgomery

Mastering:
Jack Matthews

Photography
(cover and back-liner
photographs):
Lawrence N. Shustak

Piano:
Bobby Timmons (A1, A2,
A5, B1, B4)

Producing, liner notes:
Orrin Keepnews

소박한 노동요

냇 애덜리
노동요
리버사이드 레코드
1960년

긴 연휴의 마지막 날은 좀 무기력하기 마련이다. 무거운 몸을 이끌고 노동에 임하며 들을 음악으로는, 냇 애덜리의 『노동요』가 적당할지도 모르겠다. 재즈 코넷 연주자인 냇 애덜리가 리더로 1960년에 녹음하고 발표한 (어찌 보면 유일한) 대표작인 이 앨범에는 그가 작곡한 「노동요」 같은 곡을 비롯해 「당신에게 푹 빠졌어요(I've Got a Crush on You)」나 「심장이 멎는 기분이에요(My Heart Stood Still)」 같은 스탠더드 발라드가 고루 담겨 있다. 사이드맨으로는 웨스 몽고메리(기타), 바비 티몬스(피아노), 퍼시 히스(베이스) 같은 스타 플레이어들이 참여했는데, 명성만으로 따지면 아무래도 주객이 전도된 느낌이다.

'도대체 이 사진밖에 없었던 걸까...' 싶은 생각이 드는 볼품없는 커버 사진처럼, 냇 애덜리를 떠올리면 좀 애처로운 생각도 든다. 선하고 어눌해 보이는 외모가 한몫하는지도 모르겠다. 냇 애덜리는 그의 형이자 유명한 알토 색소폰 연주자인 줄리언 캐넌볼 애덜리(Julian "Cannonball" Adderly)만큼 성공하지는 못했지만, 그가 만들어내는 소박하고 포용력 있는 뽀드득거리는 음색은 충분히 매력적이다.

연휴를 끼고 며칠 해외로 여행을 다녀오면서 이것저것 맛있다는 걸 먹었는데, 돌아오는 길에는 칼칼한 국물에 마시는 소주가 생각났다. 모두 존 콜트레인(John Coltrane)처럼 연주했다면 재즈라는 음악이 지금처럼 풍성하고 매력 있지는 않았을 것이다.

Bill Evans

You Must Believe In Spring

Featuring EDDIE GOMEZ and ELIOT ZIGMUND

Bill Evans
You Must Believe in Spring
Warner Bros. Records
1981

Art direction, design:
Brad Kanawyer

Artwork (cover painting):
Charles Burchfield

Bass:
Eddie Gomez

Drums:
Eliot Zigmund

Engineering:
Al Schmitt

Mastering:
Doug Sax

Photography (back cover):
Scott Lyons

Piano:
Bill Evans

Producing:
Helen Keane, Tommy LiPuma

봄을 기다리며

빌 에반스
봄을 믿어야 해요
워너 브라더스 레코드
1981년

늦잠을 자고 일어나 창밖을 내다보니 소리 없이 내린 비가 아스팔트를 적셔놨다. 서벗처럼 쌓여 있던 눈이 녹으며 진한 색을 더한다. 재동의 현대 사옥 앞에는 검정 우산을 든 노인이 발걸음을 재촉한다. 하늘은 어둡고 포근하다.

빌 에반스가 트리오 구성으로 1977년에 녹음한 연주로, 그가 죽은 이듬해인 1981년에 발매된 『봄을 믿어야 해요』에서는 아직 어두운 색 옷을 입은 거리의 사람들 틈에서 조용히 드러나는 봄을 재촉하는 징후가 연상된다. 스콧 라파로(Scott LaFaro)를 잃고 오랜 시간 함께한 에디 고메즈와의 마지막 녹음이며, 일흔 장이 넘는 그의 리더작 디스코그래피 목록의 아랫부분을 장식한 앨범들 중 하나다.

빌 에반스는 가까운 사람을 많이 잃었다. 최고의 동료였던 스콧 라파로가 교통사고로 세상을 떠나고, 애인이던 엘레인은 지하철에 몸을 던졌다. 그의 형인 해리도 우울증으로 자살했다. 끝내 지키지 못한 사랑하는 사람들을 소재로 한 「B단조 왈츠; 엘레인을 위하여(B Minor Waltz; For Ellaine)」나 「우리 다시 만날 거야; 해리를 위하여(We Will Meet Again; For Harry)」 같은 곡 때문인지, 앨범에서는 자책이나 연민 같은 감정이 느껴진다. 삶의 끝자락에서 회고적, 성찰적 태도로 임하는 빌 에반스의 연주는 이제 막 고개를 내민 목련 봉오리처럼 애처롭고 아름답고, 새 학기에 만난 첫사랑처럼 섬세하고 위태롭다.

입춘이 지났다. 나이를 먹을수록 새로운 계절에 대한 기대감은 줄어들지만, 우리는 여전히 봄을 기다린다. 잠든 고양이처럼 보드라운 시간을 기대해보지만 그런 바람은 멀게만 느껴진다.

PR 7334
PRESTIGE

ERIC DOLPHY
& BOOKER LITTLE
MEMORIAL ALBUM
RECORDED LIVE AT THE FIVE SPOT

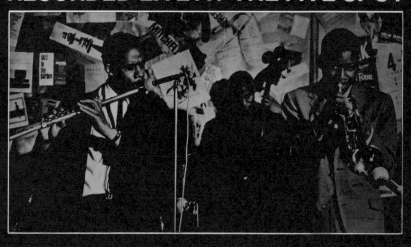

Eric Dolphy & Booker
Little
Memorial Album
Recorded Live at the
Five Spot
Prestige Records
1964

Bass:
Richard Davis

Bass clarinet, alto
Saxophone:
Eric Dolphy

Design, photography:
Don Schlitten

Drums:
Eddie Blackwell

Liner notes (Aug. 1964):
Robert Levin

Piano:
Mal Waldron

Recording:
Rudy Van Gelder

Trumpet:
Booker Little

재즈와 소묘

에릭 돌피와 부커 리틀
추모 앨범
프레스티지 레코드
1964년

고등학교 때 소묘를 가르쳐준 선생님은
재즈를 좋아했다. 록을 주로 듣던 나는
그가 듣던 음악이 궁금했다. 제일 좋아하는
연주자를 한 사람만 꼽아달라는 요청에 잠시
고민하던 그는 '에릭 돌피'라는 답을 내놨다.
지금 생각해보면, 너무 유명한 연주자의
이름을 대는 게 학생 앞에서 좀 멋없어
보일 거라는 계산 끝에 떠올린 게 에릭
돌피였는지도 모르겠다. 그도 아직 멋을
부리는 젊은 선생님이었던 것이다. 어쨌든
그런 연유로 내가 관심을 갖게 된 첫 번째
재즈 뮤지션은 에릭 돌피였다.

그의 이름을 달고 나온 앨범 가운데 처음
구입한 게 1964년에 발표된 부커 리틀과
함께한 『추모 앨범』이었다. 러닝타임이 각각
15분쯤 되는 단 두 곡만 있었는데, 석고상을
그리며 휴대용 CD 플레이어의 이어폰으로
몇 번이고 반복해서 듣다 보니 제멋대로인
듯 자유분방한 연주가 어느샌가 마음에 쏙
들었다. 어린 내게는 느긋하고 중후한 테너
색소폰은 왠지 아저씨 취향처럼 느껴졌고,
록 음악을 듣던 귀로 받아들인 피아노
트리오는 좀 밋밋하다고 생각했던 것 같다.

한편, 에릭 돌피의 알토와 클라리넷은
목각인형처럼 휘청거리고 삐그덕거리는
게 어쩐지 유니크한 멋이 있었다. 애처롭고
음산했다. 대중성과 혁신성을 양립시킨
그의 업적과 비극적인 삶 같은 건 당시에는
관심도 없었고, 알 수도 없었지만 말이다.

비록 석고 소묘지만 에릭 돌피의 연주처럼
조금 남다른 그림을 그리고 싶다는 치기
어린 생각도 했다. 버드 파웰을 들었다면
박력 있는 그림을, 스탠 게츠(Stan Getz)를
들었다면 톤이 아름다운 그림을 그릴 수
있었을까? 지금도 가끔씩 『추모 앨범』을
틀어놓고 서랍 속 구석에서 발견한 사진
속의, 옛날에는 친했던 동창의 얼굴을 보는
것 같은 묘한 기분에 빠져들고는 한다.

또 한 명의 주인공인 부커 리틀에 관한
이야기는 다음 기회에.

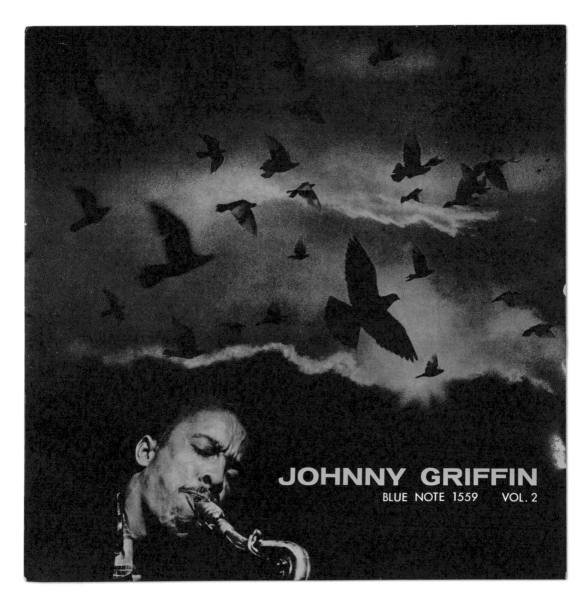

JOHNNY GRIFFIN
BLUE NOTE 1559 VOL. 2

Johnny Griffin
A Blowing Session
Blue Note Records
1957

Bass:
Paul Chambers

Design (cover):
Reid Miles

Drums:
Art Blakey

Liner notes:
Ira Gitler

Photography
(cover photo):
Francis Wolff,
Harold Feinstein

Piano:
Wynton Kelly

Producer:
Alfred Lion

Recording:
Rudy Van Gelder

Tenor saxophone:
Hank Mobley,
John Coltrane,
Johnny Griffin

Trumpet:
Lee Morgan

재즈와 우동

자니 그리핀
블로잉 세션
블루 노트 레코드
1957년

종종 가는 우동 가게는 매달 바뀌는 휴무일을 알리며 짤막한 글과 그림을 페이스북에 올리는데, 이게 대단한 운치가 있다. 더위가 채 물러가지 않은 지난 가을의 어느 주말, 매일 다른 기온과 습도 등의 조건 속에서 면을 만드는 일은 재즈의 즉흥성과 비슷한 부분이 있다는 걸 느낀다는 내용의 글이 올라왔다. 그 옆에 캐넌볼 애덜리(Julian "Cannonball" Adderly)의 『또 다른 무엇(Somethin' Else)』을 간단히 그려놓은 것도 귀여웠다. 재즈와 우동이라니, 글과 그림으로 조금 행복해지는 기분이었다. 그날 오후 가게에 들러 스다치를 짜서 뿌려 먹는 우동과 여러 사이드 메뉴를 잔뜩 주문해서 허겁지겁 먹어치웠다. 스다치를 짤 때의 아찔한 향이 지금도 선연하다.

배가 채워지고 흥분이 좀 가라앉은 후에 주방 안쪽에서 나지막이 음악이 흘러나오고 있다는 걸 깨달았다. 하드 밥 스타일로 연주하는 「오늘 밤 당신의 모습(The Way You Look Tonight)」이었다. 자니 그리핀이 1957년에 발표한 『블로잉 세션』에 수록된 버전이었을 것이다. 이 앨범에는 폴 챔버스(베이스), 아트 블래키(드럼), 윈튼 켈리(피아노), 리 모건(트럼펫)의 폭발적인 연주와 함께, 무려 세 명의 기라성 같은 테너 색소폰 연주자인 자니 그리핀, 존 콜트레인, 행크 모블리의 불꽃 튀는 블로잉 경쟁이 담겨 있다.

훗날 자니 그리핀은 나날히 진화한 존 콜트레인의 명성을 뛰어넘지는 못했다. 그래도 자니 그리핀의 음악에 정이 간다. 조물주를 찬미한 존 콜트레인의 장엄함에 비해 날마다 바뀌는 거리의 풍경 같은 자니 그리핀의 와자지껄한 에너지와 소탈한 면모가 더 와 닿는다고 할까. 이 집 음식도, 소박하지만 내가 할 수 있는 최선을 다하겠다는 진지함이 전달되면서 좋은 여운을 남기는 그런 맛이다. 자니 그리핀을 들으며 만든 음식이라 그럴 수도 있다.

The Art Farmer Quartet
Featuring Jim Hall
To Sweden with Love
Atlantic Records
1964

Bass:
Steve Swallow

Design (cover):
Marvin Israel

Drums:
Pete LaRoca

Engineering (recording):
Rune Persson

Flugelhorn:
Art Farmer

Guitar:
Jim Hall

Photography (cover):
A. Doren

Supervising:
Anders Burman

북구의 봄

아트 파머 쿼텟과 짐 홀
사랑을 담아 스웨덴으로
애틀랜틱 레코드
1964년

"자네도 스웨덴 민요 한번
　녹음해보는 게 어때?"
"뭐? 스웨덴 민요라고는 한 곡도
　모르는데?"
"괜찮아. 내가 몇 곡 가져와봤어.
　한번 들어봐."

아트 파머 쿼텟이 스웨덴 민요를 재즈로
연주한 『사랑을 담아 스웨덴으로』가
만들어진 계기는 의외로 싱겁다.

앨범은 1964년 4월에 녹음됐다. 가본
적은 없지만, 스웨덴의 4월 날씨는 서울의
3월과 비슷하다고 한다. 여전히 춥지만
봄이 슬그머니 고개를 내미는 시기이기도
하다. 『사랑을 담아 스웨덴으로』에도 그런
온도감이 담겨 있다. 냉정하면서도 포근한
음색을 지닌 아트 파머의 플뤼겔호른과,
서정성이 가득하지만 서늘한 음색을 지닌
짐 홀의 기타가 만나 이뤄내는 조화는,
한겨울의 매서운 바람을 헤치고 따뜻한
실내에 도착해서 마주하는 뜨거운 술 한 잔
같은 아찔한 감동이 있다. 나는 아트 파머와
짐 홀이 함께한 몇 개의 녹음 중에서도 이걸
가장 좋아한다. 애수 어린 멜로디 위에 매우
감각적이고 절제된 연주가 더해진 멋진
앨범이다.

「그들은 집을 팔았어요(De Sålde Sina
Hemman)」, 「망설이는 신랑(Den
Motsträvige Brudgummen)」, 「한여름의
노래(Visa Vid Midsommartid)」 같은
수록곡은 꽤 유명한지 유튜브에서 쉽게
찾아볼 수 있다. 비교해서 들어보는 것도
재미있다.

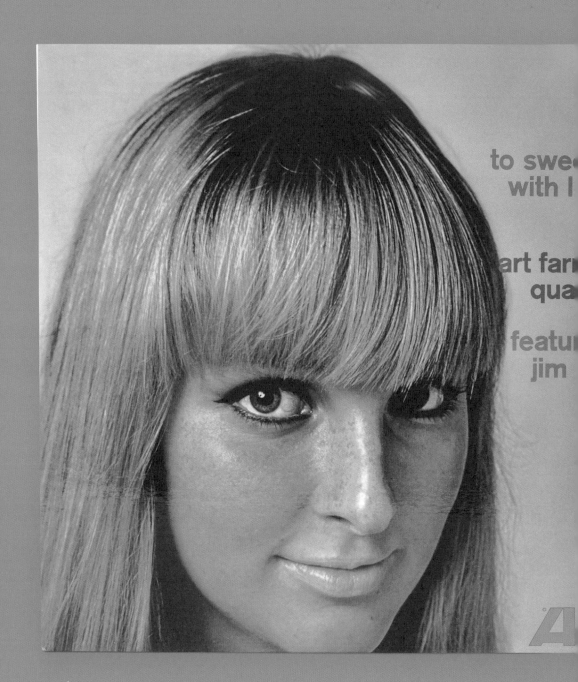

to swe
with l

art farr
qua

featur
jim

A

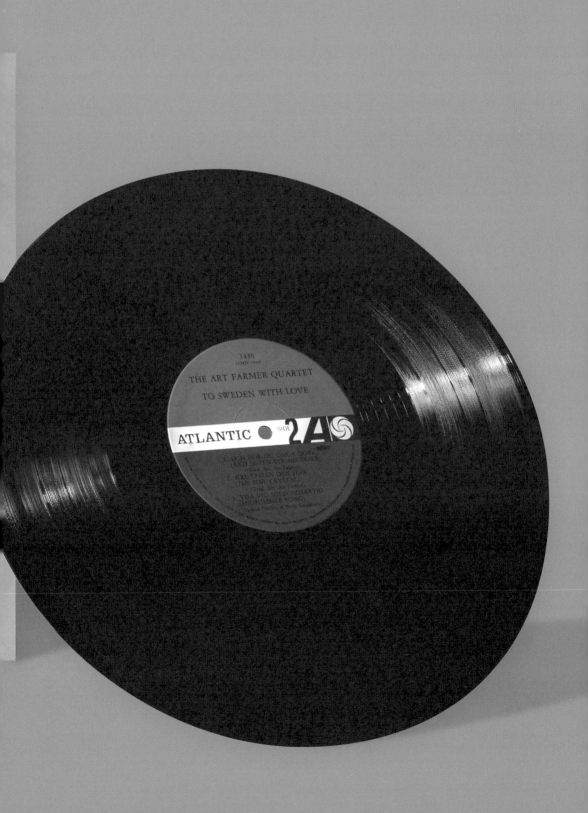

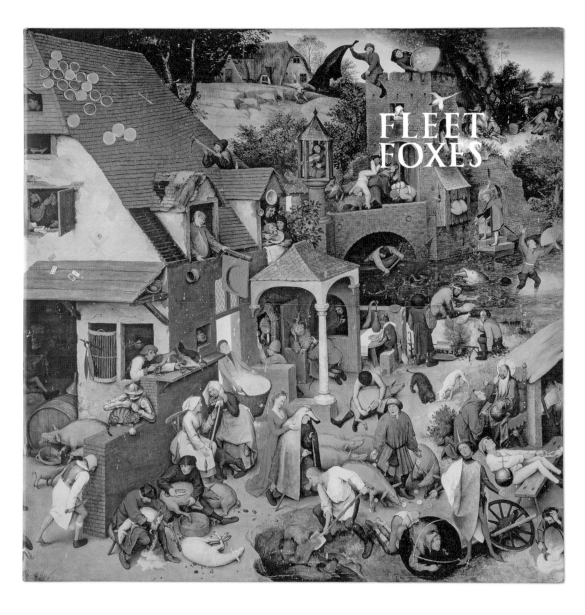

FLEET
FOXES

Fleet Foxes
Fleet Foxes
Sub Pop
2008

Arrangement:
Wescott (A1–B5),
Curran (A1–B5),
Fleet Foxes (C1–D2),
Peterson (A1–B5),
Pecknold (A1–B5),
Skjelset (A1–B5)

Design:
Dusty Summers,
Robin Pecknold,
Sasha Barr

Instruments:
Fleet Foxes

Liner notes:
Warren Gamaliel
Bancroft Winnipeg
Harding

Mastering:
Ed Brooks

Mastering (vinyl):
J.G.

Painting (cover painting
The Blue Cloak):
Pieter The Elder Bruegel

Performing (Fleet Foxes
as recorded herein):
Casey Wescott,
Christian Wargo (C1–D2),
Craig Curran (A1–B5),
Nicholas Peterson,
Robin Pecknold,
Skyler Skjelset

Producering,
engineering, mixing:
Phil Ek

Writing:
Pecknold

상춘곡

플릿 폭시스
플릿 폭시스
서브 팝
2008년

2008년에 발매된 플릿 폭시스의 데뷔 앨범. 인물과 사연이 빼곡히 들어찬, 히에로니무스 보스의 그림을 연상시키는 커버 아트워크가 인상적이었다. (나중에 알았지만 피터르 브뤼헐의 「네덜란드의 속담[Netherlandish Proverbs]」이라는 그림이다.) 비트볼뮤직의 라이선스로 처음 접한 뒤 지금까지 수도 없이 들어온 앨범이다.

아트워크 때문이기도 하겠지만, 이들의 음악에서는 포크나 사이키델릭의 복고적인 느낌을 너머 15, 16세기까지라도 거슬러 올라가려는 듯한 과거 지향적인 태도가 느껴진다. 수록곡 전체를 아우르는 목가적인 분위기는 완연한 봄을 연상케 한다. 청아하게 울리는 로빈 펙놀드(리드 보컬·기타)의 목소리와 에코 가득한 하모니는, 요즘을 살아가는 우리가 한 번도 경험한 적 없는 '좋았던 시절의 선한 것들'을 묘사하려는 것 같다. 납작한 동산 위로 머리를 내미는 아침 해, 그 아래 이슬 맺힌 초목 사이로 바삐 움직이는 종달새, 초로에 접어든 순박한 표정의 이 빠진 농부, 안개 낀 능선에서 메아리치는 누군가의 목소리…

마음의 평화를 찾고 싶을 때는 플릿 폭시스를 듣는다. 그래서 10년이 다 돼가는 시간 동안 출근 준비를 하고, 운전을 하고, 일을 하고, 잠을 청하며 그렇게도 많이 이 앨범을 틀어놓은 것 같다. 만개한 꽃과, 미세 먼지 없는 맑은 하늘과, 내 마음의 평화와, 6년째 소식 없는 이들의 새 앨범을 기다리며 봄을 맞는다.*

* 그런데 이 글을 쓰고 나서 2017년 6월 16일에 새로운 앨범인 『충돌(Crack-Up)』이 발표됐다.

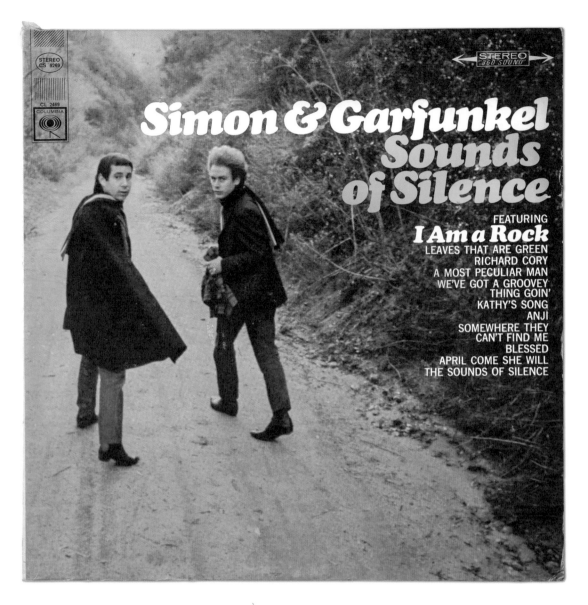

Simon & Garfunkel
Sounds of Silence
Columbia Records
1966

Photography (cover):
Guy Webster

Producing:
Bob Johnston

Writing:
Paul Simon
(A1–A5, B1–B5)

4월이 오면

사이먼 앤 가펑클
침묵의 소리
컬럼비아 레코드
1966년

좀 유치하지만, 계절이 바뀔 때마다
한 번씩은 의식처럼 듣고 넘어가게
되는 곡들이 있다. 특히 4월에 많은데,
프랭크 시나트라(Frank Sinatra) 등이
불러서 유명한 「4월을 기억할 거예요(I'll
Remember April)」, 셀로니어스
몽크(Thelonious Monk)나 빌 에반스 등
많은 뮤지션이 연주한 「4월의 파리(April in
Paris)」 같은 곡이다.

　　4월이 오면 그녀가 옵니다
　　봄비로 시냇물이 넘쳐 흐르는 때
　　5월에도 그녀는 머무를 거예요
　　내 품에 안겨 쉬면서
　　6월엔 마음이 조금 바뀔지도 몰라요
　　불안한 발걸음으로 밤을 배회하겠죠
　　7월 즈음 그녀는 떠날 거예요
　　한마디 인사도 없이
　　8월엔 그녀를 가슴에 묻어야 합니다
　　가을 바람이 싸늘하게 불어올 때
　　9월에도 나는 기억할 겁니다
　　한때 새롭던 사랑이 시들어가는 걸

사이먼 앤 가펑클의 앨범 『침묵의 소리』에
수록된 「4월이면 그녀가 옵니다(April
Come She Will)」도 이맘때 생각나는
곡 중 하나다. 4월의 어느 밤 별로 인기
없는 동네의 신청곡을 틀어주는 바에 들러
끈적이는 테이블에 앉아 버번콕을 마시며
이 노래를 청해 듣기도 했다. 사이먼 앤
가펑클의 원래 이름은 '톰과 제리'였다고
한다. 톰과 제리가 부르는 「침묵의 소리」나
「험한 세상의 다리가 되어(Bridge Over
Troubled Water)」는 아무리 생각해도
어색하다. 세상 일 대부분은 그저 그런
우연의 연속으로 이뤄지는 것 같기도 하다.
사람이 만나고 헤어지는 일의 고단함을
생각하며 버번을 한 잔 따른다. 쩍 하고
얼음이 갈라지는 소리가 심란하게 들린다.

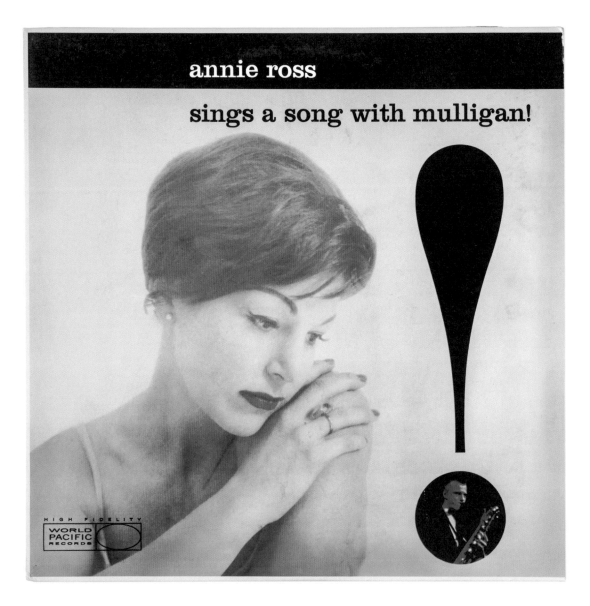

Annie Ross with the
Gerry Mulligan Quartet
**Sings a Song with
Mulligan**
World Pacific Records
1959

Baritone saxophone:
Gerry Mulligan

Bass:
Bill Crow (A1, A3, B1–B3),
Henry Grimes (A2, A4,
A5, B4, B5)

Design:
Armand Acosta

Drums:
Dave Bailey

Liner notes:
Daniel Halperin

Photography (backside:
Art Farmer):
Richard Bock

Photography (backside:
Chet Baker):
William Claxton

Photography (cover: Miss
Ross):
Chuck Stewart

Photography (Gerry
Mulligan):
Richard Bock

Trumpet:
Art Farmer
(A1, A3, B1–B3),
Chet Baker
(A2, A4, A5, B4, B5)

Vocals:
Annie Ross

피크닉

애니 로스와 게리 멀리건 쿼텟
멀리건과 함께 노래를
월드 퍼시픽 레코드
1959년

주말 오후 『멀리건과 함께 노래를!』을 들으며 멍하니 창밖의 만개한 벚꽃을 바라보니 야외로 소풍이라도 가면 좋겠다는 생각이 들었다. 두어 시간 정도를 운전해서 도착한 한적한 곳의 적당한 꽃나무 아래 자리를 잡아 접이식 테이블을 펴고, 깅엄 체크 테이블보를 펼친 뒤 바구니에 담아온 와인이나 가츠 샌드 같은 걸 늘어놓는다. 시간은 좀 늦은 오후 서너 시 정도가 적당하겠고, 눈앞에는 (약간 멀리에) 가족과 함께 놀러나와 신이 난 커다란 개(리트리버 같은)도 한 마리 보이면 좋겠다. 준비해온 포터블 턴테이블에 이 앨범을 걸면 로맨틱한 주말을 위한 준비가 끝난다. 어차피 상상일 뿐이지만.

영국의 가수이자 배우인 애니 로스가 1959년에 발표한 『멀리건과 함께 노래를!』은 일단 그녀 이름을 걸고 나왔지만 (게리 멀리건은 느낌표의 점 안에 조그맣게 들어가 있다.) 오히려 게리 멀리건의 밴드에 애니 로스가 게스트로 참여한 느낌이다. 그만큼 그녀의 목소리는 또 하나의 악기처럼 튀지 않고 담담하며 느긋하다. 수록곡은 「당신 얼굴이 익숙해요(I've Grown Accustomed to Your Face)」, 「사랑이 있으라(Let There Be Love)」, 「소박한 삶을 원해요(Give Me the Simple Life)」 같은 달콤하고 익숙한 스탠더드들이다. 중후한 게리 멀리건의 음색뿐 아니라 쳇 베이커, 아트 파머 등 이쪽에 일가견 있는 트럼펫 연주자들이 참여해 낭만적인 시간을 선사한다.

포터블 턴테이블이 아니더라도 블루투스 스피커든 뭐든 상관없을 것이다. 대기 상태에 문제가 없는 곳에 있고, 시간 여유가 많은 데다가 함께할 사람이 있는 분이라면 야외에서 이 음악을 시도해보시기 바란다.

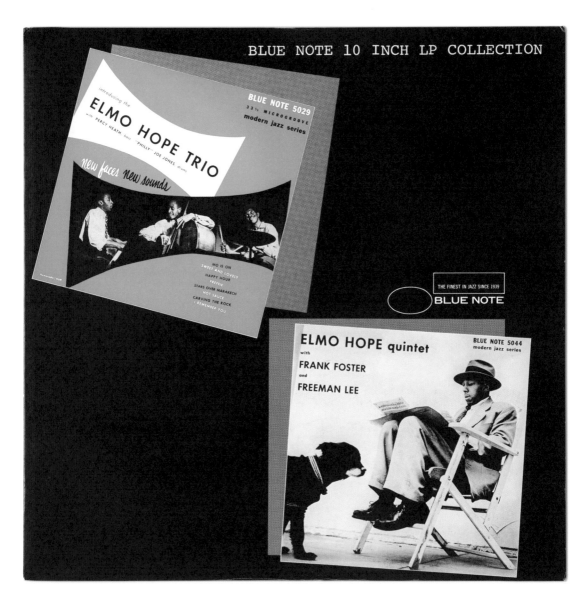

Elmo Hope Trio·Elmo
Hope Quintet
**Elmo Hope Trio &
Quintet**
Blue Note Records
1983

Bass:
Percy Heath

Drums:
"Philly" Joe Jones (A1–
A8),
Art Blakey (B1–B6)

Liner notes:
Leonard Feather

Piano:
Elmo Hope

Tenor saxophone:
Frank Foster (B1–B6)

Trumpet:
Freeman Lee (B1–B6)

만개하지 못한 봄

엘모 호프 트리오 · 엘모 호프 퀸텟
엘모 호프 트리오와 퀸텟
블루 노트 레코드
1983년

『엘모 호프 트리오와 퀸텟』은 엘모 호프가 각각 트리오와 퀸텟으로 발표한 두 장의 10인치짜리 앨범인 『새로운 얼굴들의 새로운 소리(New Faces, New Sounds)』(1953년), 『엘모 호프 퀸텟』(1954년)을 합본해서 12인치에 담은 앨범이다. 1983년에 일본에서만 발매된 것 같은데, 퍼시 히스, 필리 조 존스, 아트 블래키 등 뛰어난 밥 연주자들이 함께했다. 두 장의 앨범에 수록된 열네 곡 중 열한 곡은 엘모 호프가 작곡한 것으로 피아노 연주자뿐 아니라 작곡자로서의 재능도 엿볼 수 있다.

1950~60년대를 관통하는, 고작해야 약 20년 정도 되는 시간 동안 정말 많은 연주자가 등장하고 사라져갔다. 커다란 족적을 남기고 오래 인기를 얻은 경우도 있지만, 이런저런 이유로 주목받지 못한 채 사라져버린 재능이 훨씬 더 많을 것이다. 엘모 호프도 뛰어난 능력을 피우지 못하고 불운하게 살다가 젊은 나이에 세상을 떠났다. 몇 십 년 뒤를 사는 우리야 라이너 노트나 위키백과로 뮤지션의 생애를 읽어보면서 그 시절의 풍경과 냄새와 분위기 같은 걸 막연히 추측할 뿐이다. 트리오에서 엘모 호프의 존재감은 비상하는 젊은 페가수스처럼 패기 있고 우아하며, 퀸텟에서는 파에톤의 마차가 지나간 궤적처럼 강렬하고 불길하다. 몸에 맞지 않는 약간 큰 옷을 입고 개와 장난치는 커버 사진 속의 순하고 천진한 표정이 그의 삶이나 음악과 대비돼 애잔하다.

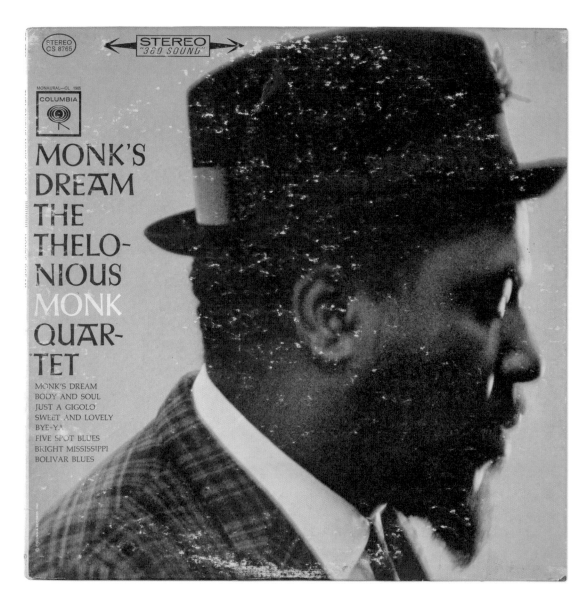

The Thelonious Monk
Quartet
Monk's Dream
Columbia Records
1963

Bass:
John Ore

Drums:
Frankie Dunlop

Liner notes:
Martin Williams,
Nat Hentoff,
Ralph J. Gleason,
Teo Macero,
Willis Conover

Photography:
Don Hunstein

Piano:
Thelonious Monk

Producing:
Teo Macero

Tenor saxophone:
Charles Rouse

실패한 자장가

셀로니어스 몽크 퀴텟
몽크의 꿈
컬럼비아 레코드
1963년

심란한 일이 있어서 어디든 가고 싶었다. 퇴근을 기다려 자주 가던 바에 들렀다. 많이 마시지 않았는데도 이상하게 취기가 올라 집에 오자마자 쓰러졌다. 잠든 시간은 새벽 3시 정도였던 것 같은데, 얼마 지나지 않아 시끄러운 소리에 깼다. 5시를 조금 넘긴 시간이었다. 귓가의 핸드폰에서 시카고(Chicago)의 노래가 찌렁찌렁 울리고 있었다. 잠들기 전에 뭔가 음악을 들으려고 시도한 모양이다. 숙취가 좀 있다. 물을 세 잔이나 마셔도 조갈이 해소되지 않아 냉장고에 있던 레몬을 하나 짜 마시니 조금 정신이 든다. 눈꺼풀 밑이 파르르 떨린다. 다시 잠을 자려고 눕기 전에 컴퓨터로 셀로니어스 몽크를 은은하게 틀었다. 조금 있다가 아침 9시에는 일어나야 한다. 몽크처럼 좀 어두운, 어둡다기보다는 뭐랄까, 좀 삐뚤어진 음악을 들으며 깊고 새까만 잠을 자고 싶다. (지난 주 어느 날 자다 깨서 적어놓은 메모에서)

시인이자 재즈 평론가인 필립 라킨(Philip Larkin)이 "피아노 위의 코끼리"라고 이야기했다는 것처럼, 셀로니어스 몽크의 연주는 독보적이고 파격적인 데가 있다. 어딘지 뒤틀리고 왜곡된 것처럼 느껴진다. 컴퓨터로 틀어둔 그의 앨범은 『몽크의 꿈』으로, 1963년에 발표한 쿼텟 구성의 앨범이다. 이날은 결국 다시 잠들지 못한 채 아침을 맞았다. 창문으로 들어온 햇살이 나를 겨누는 스위스 용병의 장창 같았다. 몽롱한 의식에서 초현실적으로 들리는 몽크의 연주가 자장가로는 썩 좋은 선택이 아니었다. 살바도르 달리의 「기억의 지속(The Persistence of Memory)」에 등장하는 시계처럼 시간이 하릴없이 녹아내리던 날이다.

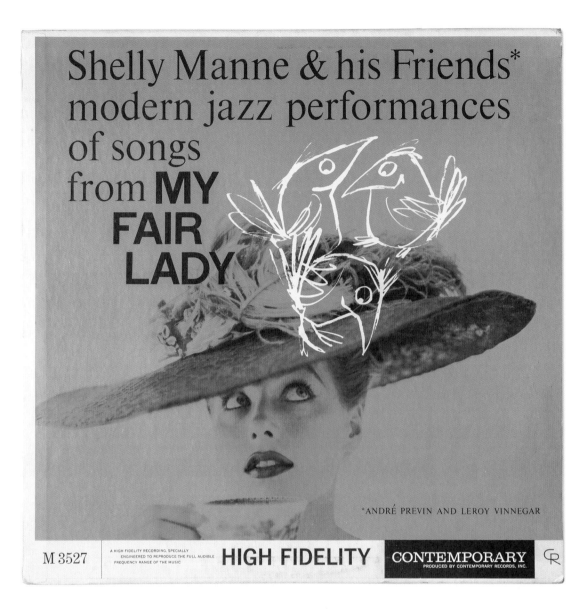

Shelly Manne & his Friends*
modern jazz performances
of songs
from MY
FAIR
LADY

*ANDRÉ PREVIN AND LEROY VINNEGAR

M 3527 — A HIGH FIDELITY RECORDING, SPECIALLY ENGINEERED TO REPRODUCE THE FULL AUDIBLE FREQUENCY RANGE OF THE MUSIC — **HIGH FIDELITY** — **CONTEMPORARY** PRODUCED BY CONTEMPORARY RECORDS, INC. — CR

Shelly Manne & His
Friends
**Modern Jazz
Performances of
Songs from My Fair
Lady**
Contemporary Records
1956

Bass:
Leroy Vinnegar

Drums:
Shelly Manne

Piano:
André Previn

나그네의 춘심

셀리 맨과 친구들
「마이 페어 레이디」를 위한 모던 재즈 연주
컨템포러리 레코드
1956년

물론 맥스 로치(Max Roach) 같은 훌륭한 연주자들도 많지만, 나는 재즈 드러머라고 하면 아무래도 아트 블래키와 셀리 맨이 가장 먼저 떠오른다. 하드 밥의 정점인 아트 블래키가 카리스마 있게 밴드를 주도하며 무대를 장악하는 스타일이라면, 셀리 맨은 전면에 나서지는 않지만 스윙, 밥, 웨스트 코스트, 재즈 퓨전 등 거의 모든 스타일을 아우르며 능수능란하게 팀에 활력을 불어넣는다. 아트 블래키가 무더운 장마철 밤의 천둥과 번개라면, 셀리 맨은 화사한 봄날의 아지랑이나 미풍이다.

둘의 스타일을 비교하면 이솝우화에 나오는 북풍과 태양 이야기가 떠오른다. 지나가는 나그네의 외투를 누가 먼저 벗길지 북풍과 태양이 서로 내기하는 이야기 말이다. 아트 블래키에게는 조금 미안한 말일지도 모르겠지만, 나그네뿐 아니라 나도 이렇게 우호적인 계절에는 강렬한 하드 밥보다는 기분 좋은 셀리 맨의 앨범에 더 손이 간다.

오늘 듣는 앨범은 셀리 맨과 친구들이 1956년에 발표한 『마이 페어 레이디』다. 오드리 햅번 주연의 영화로도 유명한 바로 그 브로드웨이 작품을 재즈 트리오로 연주한 것으로, 이 시절 많은 녹음을 함께한 앙드레 프레빈이 피아노 연주를 맡았다. 청소뿐 아니라 데이트, 운전, 요리, 독서, 심지어 야근을 하면서도 듣기 좋은 포근함이 있다.

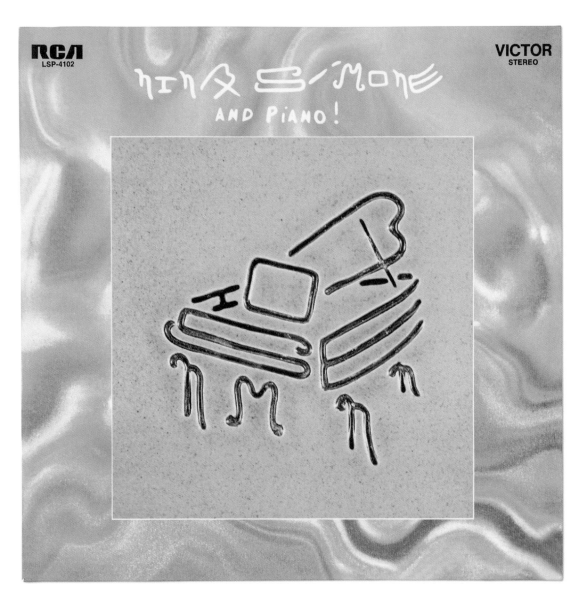

Nina Simone
Nina Simone and Piano!
RCA Victor Records
1969

Arrangement:
Nina Simone

Engineering:
Ray Hall

Photography:
Joseph Dylewski

Piano, vocals, organ, tambourine:
Nina Simone

기묘한 정원

니나 시몬
니나 시몬과 피아노!
RCA 빅터 레코드
1969년

개성이 강한 니나 시몬의 목소리는 화려한 밴드보다 단출한 편성과 더 잘 어울리는 것 같다. 1969년에 발표된 『니나 시몬과 피아노!』는 다른 연주자의 도움 없이 아예 니나 시몬 혼자 직접 연주하고 부른 곡들이 수록돼 있다.

첫 곡부터 마지막 곡까지 이 앨범을 관통하는 매우 아름다우면서도 기이한 느낌이 있다. 기암괴석과 이국의 희귀한 꽃과 나무, 서방의 동물을 모아 꾸며놓은, 치국에는 별로 관심 없던 옛 중국 어떤 황제의 개인 정원에 숨어들어온 느낌이다. 아무렇게나 툭툭 던지는 듯한 창법이 멋진 「모두 달로 가버렸어요(Everyone's Gone to the Moon)」, 인트로의 신경질적인 타건이 인상적인 「또 다른 봄(Another Spring)」, 한없이 구슬픈 연주와 음색의 「당신 없이도 잘 지내고 있어요(I Get Along Without You Very Well)」, 입술로 소리 내는 스캣이 매우 독특한 「간절한 사람들(The Desperate Ones)」 등 모든 수록곡이 인상적이다.

니나 시몬의 이름을 구성하는 알파벳을 어떻게든 재배열해서 피아노 형태로 그려놓은 커버 아트워크처럼 심약함과 우렁참, 음산함과 따스함, 섬뜩함과 아름다움 같은 감정이 묘하게 섞여 있다. 틀어놓고 잠들면 예쁜 악몽(또는 그 반대)을 꿀 것 같다.

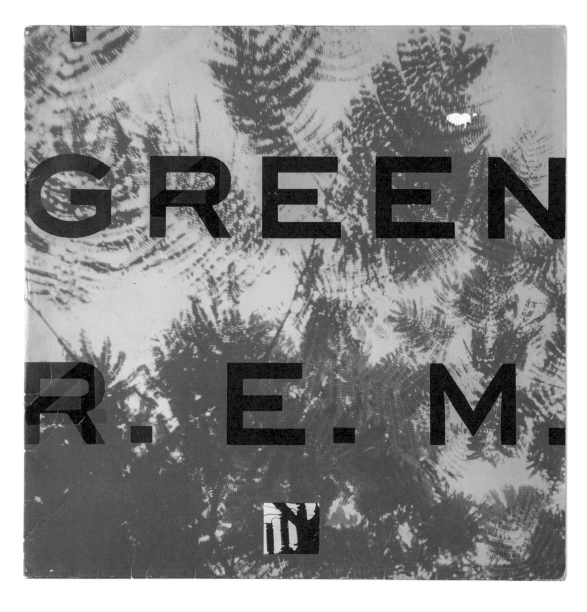

R.E.M.
Green
Warner Bros. Records
1988

Artwork (packaging alliance):
Jon McCafferty,
J.M. Stipe

Design, layout: Frank Olinsky,
Jon McCafferty,
J.M. Stipe

Engineering (assistant; Ardent):
Tom Laune

Engineering (assistant; Bearsville):
George Cowan,
Thom Cadley

Engineering, mixing:
Jay Healy

Mastering:
Bob Ludwig

Other (interloper):
Susan Green

Performing:
W.T. Berry,
J.M. Stipe,
M.E. Mills,
P.L. Buck

Photography:
Jem Cohen,
Jon McCafferty,
J.M. Stipe,
Michael Tighe

Producing:
R.E.M.

Producing, engineering, Mixing:
Scott Litt

Technician (drum):
Robert Hall

Technician (studio assistant):
Chris Laidlaw,
Jeff Kahan

Writing:
Berry,
Stipe,
Mills, Buck

푸르던 나날

R.E.M.
그린
워너 브라더스 레코드
1988년

디자인을 공부하던 대학생 때 R.E.M.의 앨범 커버 아트워크를 무척 좋아했다. 인간이 꿈을 꿀 때 안구가 빠르게 움직이는 현상인 급속 안구 운동(rapid eye movement)의 이니셜을 밴드 이름으로 삼은 것도 멋지다고 생각했다. 그렇게 쉽게 감탄하고 감동하던 시절이었다.

1988년에 발매된 얼터너티브 록 (또는 컬리지 록 혹은 쟁글 팝) 밴드 R.E.M.의 여섯 번째 앨범인 『그린』의 커버는 제목과 달리 진한 노란색이다. 여기에 갈색 나뭇잎과 나이테(뒷면)가 인쇄돼 있는데, 둘 다 별색이다. 아래쪽에는 생뚱맞게도 증명 사진 크기의 사각형에 전신주를 크롭해서 넣어놨다. 앨범 제목과 밴드명의 알파벳 R 위에는 숫자 4가 겹쳐 바니싱돼 있고, 트랙 리스트에서는 역시 R이 4를 대신한다. 키보드에서 R과 4가 가까운 자리에 놓인 점에서 착안한 일종의 농담 같다.

그 무렵의 어느 날, 동양화를 그리는 어머니가 거래하던 인사동의 표구사에 함께 간 적이 있다. 표구사가 아니라 종이나 물감을 파는 곳이었는지도 모른다. 인사동 같은 델 뭐하러 따라나섰는지 기억이 잘 나지 않는다. 가는 길에 버스를 탔는지, 지하철을 탔는지도 잘 모르겠다. 지하철로 갔다가 버스로 돌아왔던가? 다녀오는 내내 이어폰으로 이 앨범을 들은 것만은 또렷하다. 해가 지지 않았던 기억으로 미뤄보면 계절은 이맘때나 초여름 즈음이었을 것이다. 오늘 어버이날을 맞아 지금은 할머니가 된 어머니를 떠올리며 음악만 들을 게 아니라 대화라도 좀 할걸 그랬나 싶기도 하지만, 그 나이 때 애들이 다 그렇지 뭐.

『그린』은 지금은 해체한 R.E.M.의, 이후 약 10년 동안 누린 전성기의 시작을 알린 앨범이다. 종로의 플라타너스 잎도, 창밖으로 보이던 오후의 하늘도, 어머니도, 나도, 록 밴드의 음악도 모두 푸르던 시절이었다. 수록된 몇몇 발라드 곡에서 들리는 만돌린 소리는 옛날 생각이 나게 한다. 그리운 마음에 가끔씩 턴테이블에 올려보지만, 록 음악을 듣는 마음과 기분이 예전 같지는 않다.

RON CARTER · ETUDES
BILL EVANS · ART FARMER · TONY WILLIAMS

ELEKTRA
Musician

Ron Carter
Etudes
Elektra/Musician Records
1982

Featuring:
Tony Williams,
Art Farmer,
Bill Evans

Producing, bass:
Ron Carter

Writing:
Tony Williams (A3, B3),
Ron Carter (A1, A2, B1,
B2)

늙는 법 연습하기

론 카터
습작
엘렉트라/뮤지션 레코드
1982년

『습작』은 베이스 연주자 론 카터가 1982년에 발표한 포스트 밥 앨범이다. 드럼은 토니 윌리엄스, 트럼펫은 아트 파머, 테너 색소폰은 빌 에반스가 연주했다. 여기서 빌 에반스는 유명한 피아니스트가 아니라 동명의 색소폰 연주자다.

더블 베이스라는 악기가 리듬과 선율을 모두 아우를 수 있다는 관점에서 생각해볼 때, 충실하고 믿음직한 탄현(彈絃)으로 스윙감을 만들어내며 리듬 파트 본연의 임무에 충실한 연주자가 있는가 하면, 상대적으로 '선율적인' 플레이를 선호하는 연주자도 있다. 론 카터는 후자에 해당하는 대표적인 연주자다. 저음부에만 머무르는 게 아니라 상당한 고음역대를 순식간에 넘나들며 반주와 독주의 경계가 분명치 않은 연주를 들려준다. 일찍이 빌 에반스(유명한 그 피아니스트) 트리오에서 베이스 독주의 새로운 패러다임을 제시한 스콧 라파로의 연주보다 훨씬 더 적극적인 느낌이다.

그는 모던 재즈의 전성기였던 1960년대 초반에 활동을 시작해서 포스트 밥 시기를 거쳐 아직까지 살아 있는 몇 안 되는 뮤지션이다. 그냥 '살아 있는' 게 아니라 노익장을 과시하며 2011년까지도 꾸준히 앨범을 발표하며 왕성하게 활동해왔다. 철저한 자기 관리가 바탕이 됐을 것이다. 하지만 그도 이미 여든에 이르렀다. 소니 롤린스(Sonny Rollins)고, 허비 행콕(Herbie Hancock)이고, 아직 살아남은 그 시절 사람들은 머지 않아 우리 세대에 모두 사라져버리고 한 명도 남지 않게 될 것이다. 필멸자의 서글픈 운명이다.

론 카터의 자기 관리는 연주뿐 아니라 외모에서도 드러난다. 훤칠한 키에 꼿꼿하고 멋진 미중년의 모습으로 촬영한 1980년대 일본 산토리 위스키 광고를 유튜브에서 찾아볼 수 있다. 론 카터의 앨범을 틀어놓고 산토리 가쿠빈 하이볼을 마시며 괜찮은 모습으로 늙는 방법을 고민해보자.

Destroyer
Kaputt
Merge Records
2011

Composing, performing:
Daniel Bejar (C3),
Ted Bois (C1–C5)

Design:
Cady Bean-Smith

Lacquer cutting:
WG

Music:
Destroyer (A1–B4, D1)

Performing:
Daniel Bejar,
David Carswell,
J.P. Carter,
John Collins,
Joseph Shabason,
Nicolas Bragg,
Pete Bourne,
Sibel Thrasher,
Ted Bois

Photography:
Ted Bois

Recording, producing:
JC/DC (A1–B4, D1),
Ted Bois (C1–C5)

선연한 과거

디스트로이어
카푸트
머지 레코드
2011년

내가 이 앨범의 이름을 통해 처음 들어본 Kaputt은 '망가지다'와 비슷한 뜻의 형용사인 것 같다. 캐나다의 뮤지션 댄 베하르의 프로젝트인 디스트로이어가 2011년에 발표한 앨범 제목이자 수록곡 제목이다. 나지막하게 읊조리는 댄 베하르의 음색도 좋지만, 리버브 가득한 트럼펫과 신시사이저의 음색이야말로 앨범의 핵심이다. 무척 목가적인 분위기를 연출해내는데, 척 맨지오니(Chuck Mangione)의 아련한 플뤼겔호른 연주가 연상되기도, 1980년대의 느긋하고 달콤한 신스 팝이 떠오르기도 한다. 어쨌든 아주 로맨틱하고 쓸쓸하다.

그래서 그런지 이 앨범은 어쩐지 내 어린 시절의 풍경도 환기시킨다. 1988년 올림픽이 열리기 전, 형이 듀란 듀란(Duran Duran) 같은 팝 음악을 듣던 시절이다. 우리 집은 주택가의 높은 언덕길에 있었다. 그 길을 누군가 빠른 걸음으로 걸어 내려올 때면 초조한 발걸음이 온 골목에 울리곤 했다. 발걸음을 재촉하는 꼬마들의 등교 소리가 골목에 면한 내 방 창문에 아침을 알렸다. 하교 후 혼자 집에 있으면 조용한 가운데 멀리서 개 한 마리가 짓는 소리가 들려왔다. 나는 종종 2층 테라스에 서서 어둠이 내려오는 동네를 내려다봤다.

조금 전 지나온 학교 운동장이 저만치 보이고, 벌써 사람의 모습은 찾을 수 없는 텅 빈 운동장을 어둠이 조금씩 물들여갔다. 시간이 아주 느리고 조용하게 흐르던 시절이다. 요즘 나는 기억력이 별로 좋지 않지만, 이 무렵에 보고 듣던 별것 아닌 장면들이 유난히 선명한 해상도로 내 안 어딘가에 저장돼 있는 것 같다. 그러다가 (이 앨범같이) 우연한 계기로 갑자기 떠오르곤 하는 것이다.

2016년 4월에 내한 공연한 이들의 콘서트 포스터를 디자인했다. 좋은 뮤지션들의 내한 공연을 지속적으로 성사시키는 김밥레코즈에 그저 감사할 따름이다. 당시 댄 베하르가 무대에서 마셔대던 캔 맥주가 기억난다. 끝나고 그와 백스테이지에서 잠깐 얘기를 나눌 수 있었는데, 좀 취한 것 같았지만 다정하고 친절한 느낌이었다. 최근에 보고 접한 것 중에서는 댄 베하르의 캔 맥주가 비교적 오랫동안 기억에 남을 것 같다.

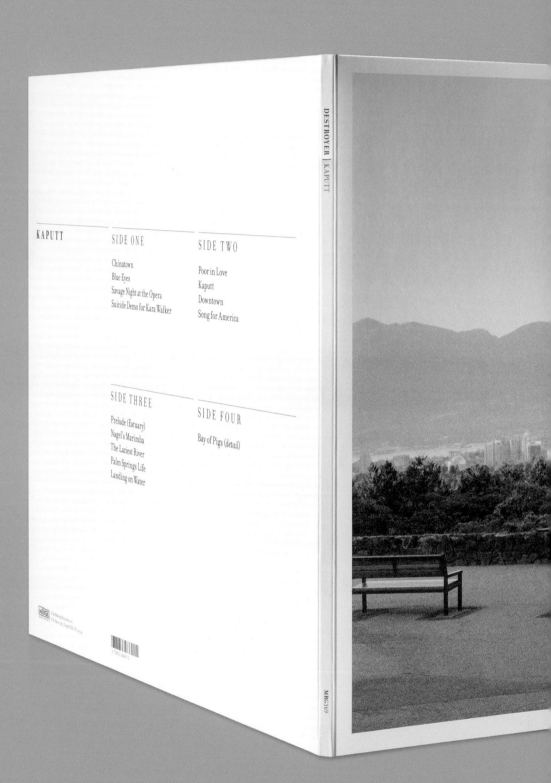

DESTROYER | KAPUTT

KAPUTT

SIDE ONE

Chinatown
Blue Eyes
Savage Night at the Opera
Suicide Demo for Kara Walker

SIDE TWO

Poor in Love
Kaputt
Downtown
Song for America

SIDE THREE

Prelude (Estuary)
Nagel's Marimba
The Laziest River
Palm Springs Life
Landing on Water

SIDE FOUR

Bay of Pigs (*detail*)

MERGE
RECORDS
© Merge Records 2011
PO Box 1235 Chapel Hill, NC 27514

MRG369

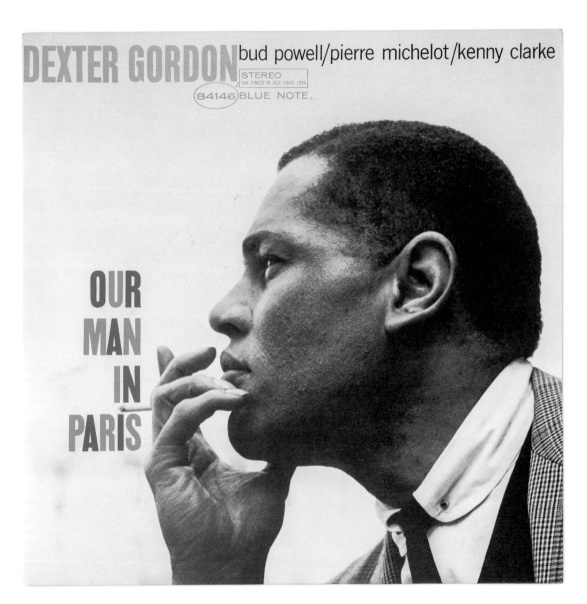

DEXTER GORDON bud powell/pierre michelot/kenny clarke

STEREO
THE FINEST IN JAZZ SINCE 1939
84146 BLUE NOTE.

OUR
MAN
IN
PARIS

Dexter Gordon
Our Man in Paris
Blue Note Records
1963

Bass:
Pierre Michelot

Design (cover):
Reid Miles

Drums:
Kenny Clarke

Liner notes:
Nat Hentoff

Piano:
Bud Powell

Producing, photography
(cover):
Francis Wolff

Recording:
Claude Ermelin

Tenor saxophone:
Dexter Gordon

파리의 남자

덱스터 고든
파리의 남자
블루 노트 레코드
1963년

올해는 프랑스에 올 일이 많다. 3월에 한 번 다녀왔고, 5월 말인 지금 또 프랑스에 와 있다. (호텔에서 쓰는 글이다.) 쇼몽이라는 작은 도시에 머물다가 이제 막 파리에 도착한 참이다. 출국하던 날 공항까지 차를 몰며 기분을 좀 내보려고 덱스터 고든의 『파리의 남자』를 들었다. 아침 비행기를 타야 해서 아주 일찍 나왔는데, 어두운 새벽에 텅 빈 도로를 달리며 크게 듣는 덱스터 고든은 그렇게 시원하고 근사할 수 없었다. 잠이 확 깰 정도로 멋진 경험이었다. 비행기 안에서도 들으려고 했는데, 하필이면 며칠 전 새로 산 아이폰 7에는 이어폰 구멍이 없었다.

그 우뚝하고 꼿꼿한 모습처럼 덱스터 고든의 연주는 호방하고 선이 굵다. 1962년부터 1976년까지 고국을 떠나 파리와 코펜하겐에 지내며 피아니스트 케니 드류(Kenny Drew), 베이스 연주자 닐스 헤닝 오스테드 페데르센(Niels-Henning Ørsted Pedersen) 등의 뮤지션들과 여러 앨범을 녹음했는데, 나는 이 무렵의 녹음이 담긴 스티플체이스 레코드에서 발매된 그의 앨범들을 특히 좋아한다. '라디오랜드의 덱스터(Dexter in Radioland)'나 '스위스의 밤(Swiss Nights)' 같은 시리즈는 그와 동료 뮤지션들의 진수를 듬뿍 담은 훌륭한 앨범들이다. 연주도 연주지만, 그에 앞서 짤막하게 멤버들이나 곡 제목을 소개하는 멘트와 목소리가 참으로 멋지다.

『파리의 남자』는 그가 파리로 이주해서 녹음한 첫 앨범으로 알고 있는데, 그의 대표작이자 블루 노트 레이블의 대표작이며 하드 밥을 대표하는 명연이기도 하다. 프랑스의 삼색기에서 착안한 타이포그래피와 그 사이에 꽂힌 담배 한 개비가 앙증맞다. 그가 입은 셔츠의 숏 포인트 버튼 다운 칼라와 체크무늬 블레이저도 아기자기하다. 소리와 이미지에서 멋이 물씬 풍긴다. 호텔에서 노트북 스피커로 듣는 모기 같은 소리지만 (방음이 잘 되지 않을 것 같다.), 기분 탓일지는 몰라도 이곳에서 듣는 이 앨범은 감회가 남다르다.

앨범에서 피아노는 무려 버드 파웰이 맡았는데, CD에만 있는 보너스 트랙은 한 곡을 통째로 그에게 할애했다. 꽤 멋지니 놓치지 말자.

山下達郎
For You
Air Records
1982

Art direction:
Hiroshi Takahara

Coordinating
(production):
Nobumasa Uchida

Design:
Hiroshi Takahara

Engineering (assistant):
Akira Fukada,
Masato Ohmori,
Shigemi Watanabe

Engineering (remix):
Tamotsu Yoshida

Engineer (recording):
Tamotsu Yoshida,
Toshiro Itoh

Illustration (cover):
Eizin Suzuki

Management (artist):
Kentaro Hattori,
Masayuki Matsumoto

Management (copyright):
Kenichi Nomura

Mastering:
Tohru Kotetsu

Photography (inner
photograph):
Nobuo Kubota

Producing:
Tatsuro Yamashita

Producing (associate
producer):
Ryuzo "Junior" Kosugi

유년기의 끝

야마시타 타츠로
너를 위해
에어 레코드
1982년

어느 시절에나 좋은 음악은 많고 많지만,
동서양을 막론하고 1980년대의 팝 음악은
그 어느 때보다 화려했다. MTV에서는
인류의 문명을 낙관하는 듯한 화려한
비디오가 흘러나왔고, 커버 아트워크에는
분홍색과 보라색의 네온 사인과 꽃가루,
눈부신 태양과 야자수가 난무했다.

할아버지가 일본에 사신 덕에 어렸을
때 여름방학 등을 기회로 일본에 자주
놀러갔다. 당시 『FM 스테이션』 같은 잡지
표지나 광고 등에서 많이 눈에 띄며 기억에
강하게 남은 일러스트레이션이 스즈키
에이진(鈴木英人)의 작품들이었다. 미국
서부의 풍경을 정적인 화법으로 묘사한
그림은 서구의 정서를 받아들여 자기
것으로 만든 일본의 뉴 뮤직, 시티 팝과
궤를 같이한다. 요즘 한국에서도 인기가
많은 나가이 히로시(永井博)의 작품과도
비슷한 소재와 정서를 담고 있는데, 나가이
히로시의 그림이 밤의 정서에 더 어울리며
화면 밖까지 고요해지는 느낌이라면, 스즈키
에이진의 그림은 태양이 가장 강렬한
시간의 눈부심이 연상된다. 그런 특징은
『너를 위해』의 커버 아트워크에도 고스란히
드러난다.

1982년에 발매된 야마시타 타츠로의 아홉
번째 앨범 『너를 위해』는 내게 많은 걸
떠올리게 한다. 유년기에 도쿄에서 맛본
초록색 멜론 소다의 맛이나 작열하던 긴자의
아스팔트 같은 것들. 1980년대는 얼마나
애틋한 시간인가. 일본 여행을 앞두면
할아버지 생각이 난다. 짐을 싸면서 익숙한
음악을 다시 듣는다.

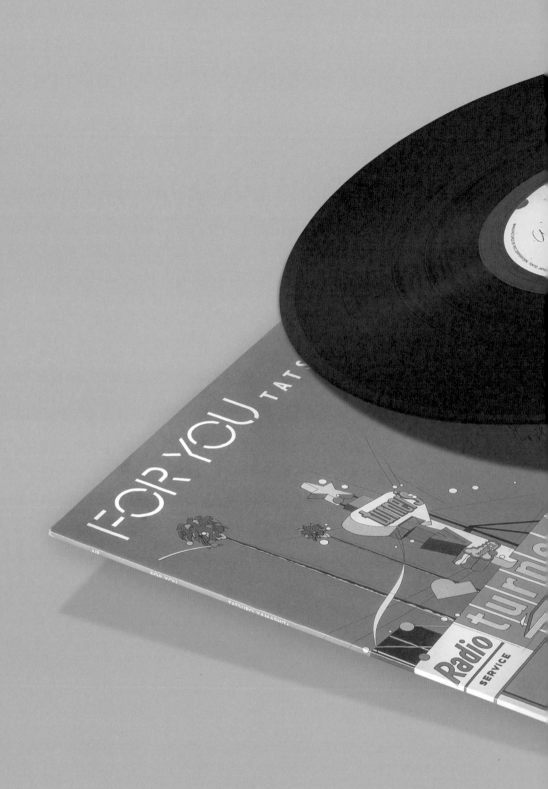

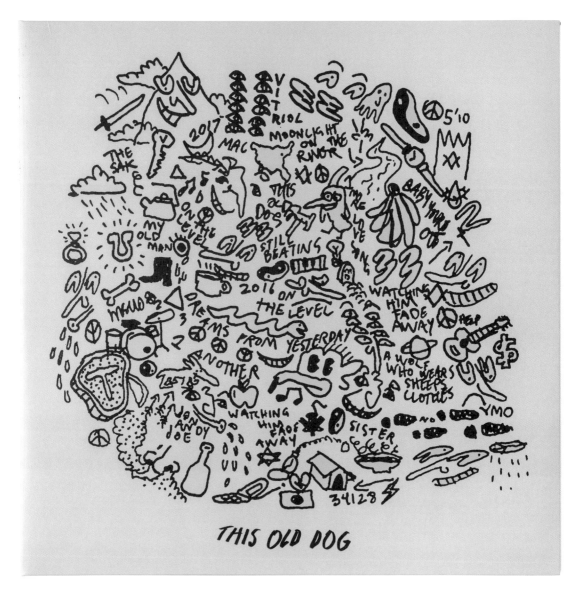

Mac Demarco
This Old Dog
Captured Tracks
2017

Mastering:
David Ives

Mixing:
Mac Demarco,
Shags Chamberlain

Writing, recording:
Mac Demarco

소년의 음악

맥 드마르코
이 나이 든 개
캡처드 트랙
2017년

맥 드마르코의 새 앨범이 나왔다. 지난 5월에 발매됐으니 새로 나온 앨범을 이렇게 빨리 받아든 것도 오랜만이다. 맥 드마르코의 음악은 소년의, 소년에 의한, 소년을 위한 음악이다. 그의 음악을 들으면 누구에게나 존재한, 「풋내기 시절(Salad Days)」처럼 티 없고 「반추의 방(Chamber of Reflection)」처럼 위태롭던 소년 시절이 떠오른다. 그는 지난 몇 장의 앨범을 통해 해맑고 천진한 아이가 꾸는 약간 몽롱하고 낙관적인 꿈 같은 이미지를 경쾌한 쟁글 팝으로 노래해왔다. 사진에서 보이는 그의 벌어진 앞니와 딱 어울리는 그런 노래들이었다.

일본의 잡지 『뽀빠이(ポパイ, Popeye)』 2017년 2월호는 특집으로 '시티 보이'의 집과 방을 다뤘는데, 여기에 맥 드마르코의 작업실을 겸한 집도 있었다. 로스앤젤레스에 있는 그의 집은 풀장과 차고가 딸린 40평이 조금 넘는 크기의 아담한 파란색 단층 주택으로, 키 큰 야자수에 둘러싸여 있었다. 주방 입구에는 앵무새가 그려진 이국적인 발이 드리워져 있었고, 바닥에는 아랍풍 패턴의 타일이 깔려 있었다. 식탁에는 마이클 잭슨의 사진이 걸려 있었다. 소년들의 꿈에 나올 법한 집이었다.

이번 앨범인 『이 나이 든 개』에서는 그의 음악이 조금 바뀌었다. 기본적으로는 여전히 또박또박한 쟁글 팝의 외형을 유지하지만, 좀 더 묵직한 감정이 느껴진다. 그래서 어쩌면 『이 나이 든 개』는 마냥 청량하기 그지없던 기존 그의 음악을 좋아하던 사람 사이에서는 호불호가 갈릴지도. 1990년생인 맥 드마르코는 올해로 스물일곱이다. 슬슬 기초대사량도 떨어지고, 목과 허벅지가 두꺼워지고, 먹으면 먹는 대로 살이 찌는 나이가 되는 것이다. 물론 나는 그가 '어른의 세계'에 온 걸 환영한다. 예전보다는 조금 더 지루하고 조금 더 농밀한 세계에.

어느 날씨 좋은 휴일의 초저녁, 연희동에서 장을 보고 바스락거리는 비닐봉지를 승용차 옆 좌석에 던져놓고서는, 맥 드마르코의 「풋내기 시절」을 기분 좋게 들으며 집으로 돌아온 일이 생각난다. 붉은 하늘과 금화 터널을 지나자마자 보이는 아파트 단지의 모습이 그럴듯하게 어울렸다. 그가 30대나 40대가 되더라도 여전히 좋은 음악을 만드는 음악가로 남아주면 좋겠다.

V6-8655

STEREO

Intermodulation
Bill Evans
Jim Hall

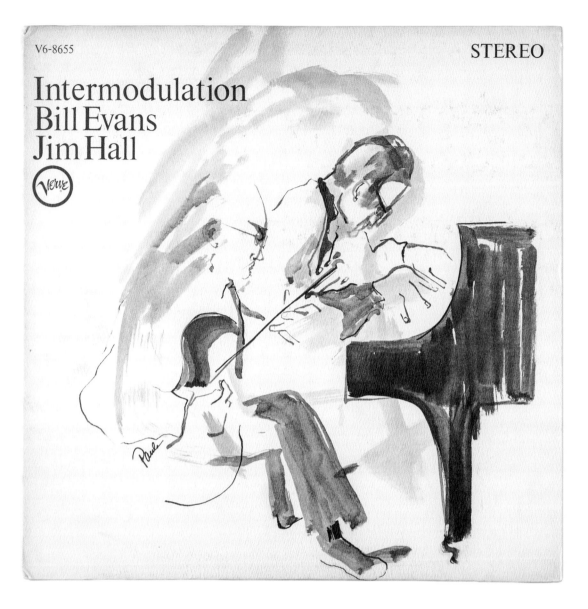

Bill Evans·Jim Hall
Intermodulation
Verve Records
1966

Design (artwork):
Acy Lehman,
Paula Donahue

Engineering:
Rudy Van Gelder,
Val Valentin

Guitar:
Jim Hall

Piano:
Bill Evans

Producing:
Creed Taylor

조용한 위로

빌 에반스 · 짐 홀
인터모듈레이션
버브 레코드
1966년

사람들은 흔히 리버사이드 레코드에서의 트리오 녹음 네 장을 빌 에반스의 최고 앨범으로 꼽는다.『데비를 위한 왈츠(Waltz for Debby)』나『재즈의 초상(Portrait in Jazz)』같은 것들. 틀린 건 아니지만, 그 이후의, 그가 인생에서 많은 걸 상실해가며 연주하고 녹음한 앨범들 중에서도 우리가 간과해서는 안 될 빛나던 순간이 여러 번 있었다. 이때의 빌 에반스는 자신의 몸과 마음의 일부를 연주에 녹여가며 조금씩 생명력을 소진해가는 느낌이다. 그만큼 그 음악 안에는 훅 불면 꺼져버릴 듯한 예민함과 위태로움, 죽어가는 생명이 내뿜는 마지막 사자후 같은 강렬함이 공존한다.

버브 레코드에서 발표한 빌 에반스의 앨범 중 내가 가장 좋아하는 건 짐 홀과 녹음한 1966년 작품『인터모듈레이션』이다. 다른 악기 없이 피아노와 기타 연주만으로 이뤄진 심플한 구성으로 두 연주자의 절륜함을 마음껏 느낄 수 있다. 콜 포터(Cole Porter)나 조지 거슈윈(George Gershwin) 등의 유명한 곡들과 함께 빌 에반스가 작곡한 「별빛을 꺼주세요(Turn Out the Stars)」, 짐 홀의 「도시 어디에서나(All Across the City)」 등을 포함한 여섯 곡이 수록돼 있다.

이 앨범에서 짐 홀은 어쩐지 빌 에반스를 위로하는 것 같다. 세상 물정(예컨대 세무나 부동산 같은 것)에 밝고, 처음 만나는 사람과도 잘 어울리고, 평소 알고 지내는 사람도 많은, 그런 종류의 요령 좋은 친구 말이다. 내성적이고 의기소침한 빌 에반스에게 "오늘은 내가 한잔 살게. 괜찮아. 다 잘될 거야."라고 말을 건넨다. 칩거 중이던 빌 에반스는 나갈까 말까 잠시 고민하다가 외출 준비를 하고 마는 것이다. 대화를 나누며 그럭저럭 기분 좋은 저녁을 보낸다. 어쩔 수 없이 벌어진 나쁜 일은 굳이 언급하지 않는다. 상대방에게 부담을 주지 않고 배려를 하는 것도 재주다. 짐 홀의 연주는 그렇게, 빈 잔을 내려놓으면 어김없이 나타나는 조용한 바텐더처럼, 있어야 할 곳에 정확히 존재하는 느낌이다. 거기에 빌 에반스는 편안한 마음으로 자신의 생명수를 아주 우아한 동작으로 조금씩 따라 붓는다.

커버 아트워크에서는 폴라 도나휴(Paula Donahue)가 일필휘지로 그려낸 듯한 일러스트레이션이 멋지다. 노련하고 원숙한 대가의 작업에는 그런 부분이 있다. 슥삭 만들어낸 것 속에 있는 정교하고 세련된 부분 말이다.

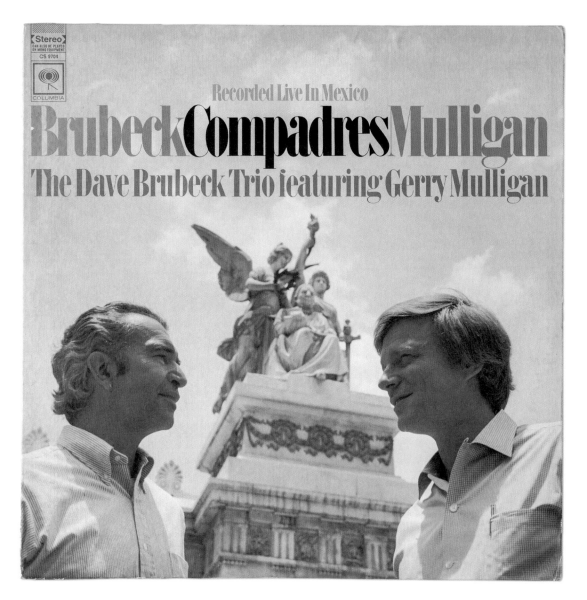

Brubeck Compadres Mulligan

Recorded Live In Mexico

The Dave Brubeck Trio featuring Gerry Mulligan

Stereo
CAN ALSO BE PLAYED ON MONO EQUIPMENT
CS 9704
COLUMBIA

The Dave Brubeck Trio
Featuring Gerry Mulligan
Compadres
Columbia Records
1968

Baritone saxophone:
Gerry Mulligan

Bass:
Jack Six

Drums:
Alan Dawson

Engineering:
John Guerriere,
Russ Payne

Piano:
Dave Brubeck

Producing:
Teo Macero

디어 마르가리타

데이브 브루벡 트리오와 게리 멀리건
친구들
컬럼비아 레코드
1968년

선인장 위를 뒹구는 고양이의 사진을 받았다. 어떻게 그럴 수 있는지 이해가 안 되지만, 잎사귀 위에 올라간 노란 고양이의 모습이 귀여웠다. 고양이는 전 세계 어디서나 귀여운가 보다. 멕시코시티의 풍경 사진을 보고 있으니 데이브 브루벡의 『친구들』이 생각났다.

데이브 브루벡은 예쁘고 산뜻한 연주를 들려주는 좋은 피아노 연주자지만, 9/8, 6/4, 5/4 같은 독특한 박자감으로 구성된 히트작 『타임 아웃』에서 엿볼 수 있듯이 작곡가나 기획자, 또는 악단 리더로서의 감각도 매우 탁월했다. 공연을 위해 임시로 결성한 데이브 브루벡의 트리오에 게리 멀리건이 가세한 멕시코 공연 실황을 녹음한 『친구들』에서도 여러모로 재미있는 기획이 돋보인다. 중남미와 어울리는 듯한 선곡과 작·편곡을 선보이는데, 확실치는 않지만 라이너 노트 등을 참고해서 유추하면, 수록된 여덟 곡 가운데 일부는 데이브 브루벡이, 일부는 게리 멀리건이 작곡한 것 같다. 거기에 멕시코의 스탠더드 등을 조합해서 편곡한 곡을 더하고.

뭐니 뭐니 해도 본 공연의 백미는 알란 도슨이 연주하는 드럼이다. 이 공연을 칵테일 마르가리타에 비유하면, 드럼은 술 잔 테두리에 둘러놓은 소금이다. 시종일관 아기자기하게 쪼개지는 리듬의 심벌, 뮤트와 크로스 림 샷(북 테두리의 둥근 금속 부분을 두드려 울림 없는 타격음을 만들어내는 것)은 활기찬 분위기를 한껏 고조시킨다.

『친구들』이나 『브라보! 브루벡!(Bravo! Brubeck!)』을 들으면서 타코나 엔칠라다 같은 걸 먹고, 마르가리타를 마시며 여름을 보내는 것도 좋겠다. 하지만 우리 집에는 쿠앵트로도, 라임 주스도 없다. 당장 이 상태로 마르가리타를 만들기는 어려우니 아쉬운 대로 코로나를 한 병 딴다.

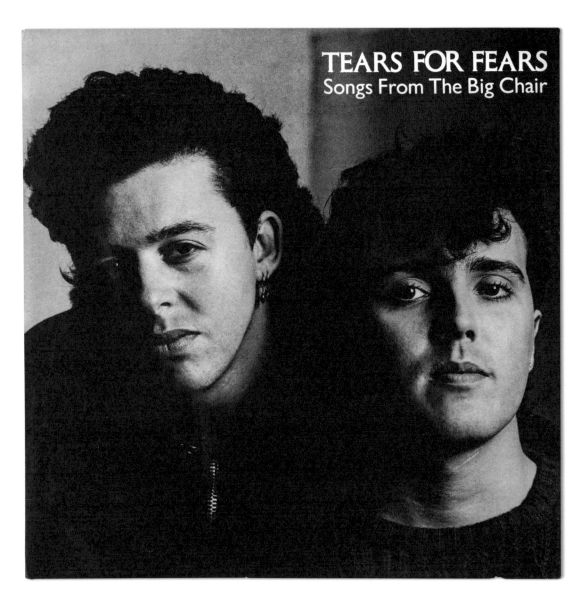

TEARS FOR FEARS
Songs From The Big Chair

Tears for Fears
Songs from the Big Chair
Mercury Records
1985

Bass guitar, vocals:
Curt Smith

Drums:
Manny Elias

Engineering:
David Bascombe

Guitar, keyboards,
vocals:
Roland Orzabal

Keyboards:
Ian Stanley

Lacquer cutting:
Nickz

Management:
Paul King

Photography (cover):
Tim O'Sullivan

Producing:
Chris Hughes

여름방학

티어스 포 피어스
안락의자에서 나온 노래
머큐리 레코드
1985년

종강이다. 성적 입력도 마쳤으니 여름방학이 시작됐다. 내 수업은 4학년 대상이어서 우리 반 학생 대부분에게는 이게 마지막 여름방학이다.

나이 차가 많이 나는 형과 누나와 한집에 살며 1980년대 초반에 유년기를 보낸 나는 자연스럽게 뉴 웨이브나 신스 팝, 듀란 듀란이나 컬처 클럽(Culture Club) 같은 음악을 반강제적으로 들으면서 자랐다. 티어스 포 피어스도 그중 하나인데, 아직도 여름이 돌아올 때는 이들의 몇몇 히트곡을 흥얼거리게 된다. 티어스 포 피어스를 들으면 여름방학이 떠오른다. 아무 걱정 없이 놀기만 하던 그 시절의 여름방학.

티어스 포 피어스가 1985년에 발표한 『안락의자에서 나온 노래』는 「누구나 세상을 다스리고 싶어하지(Everybody Wants to Rule The World)」만으로도 소장할 만한 가치가 있다. 그들은 많은 음반을 남기지는 않았지만, 1980년대의 전자 비트와 한 번만 들어도 쉽게 기억할 수 있는 유려한 멜로디의 신시사이저 음색은 언젠가 여름방학의 눈부신 태양 빛과 찌렁찌렁 울어대던 매미의 울음소리처럼 가장 여유롭던 시절의 감흥을 불러일으킨다. 동네 지하 오락실의 뿌연 화면이나 학교 앞 문방구에서 팔던 손바닥만 한 500원짜리 해적판 만화책, 아카데미의 프라모델 같은 조잡한 것들이 잔뜩 아로새겨진, 돌아갈 수 없는 날들이 그리운 주말이다.

RIVERSIDE

interplay bill evans

with freddie hubbard

jim hall percy heath philly joe jones

Bill Evans
Interplay
Riverside Records
1962

Bass:
Percy Heath

Drums:
"Philly" Joe Jones

Guitar:
Jim Hall

Piano:
Bill Evans

Producing:
Orrin Keepnews

Recording:
Tom Nola

Trumpet:
Freddie Hubbard

비 오는 밤의 인터플레이

빌 에반스
인터플레이
리버사이드 레코드
1962년

1962년에 리버사이드에서 발매된 『인터플레이』는 피아노의 빌 에반스를 비롯해 기타의 짐 홀, 트럼펫의 프레디 허버드, 베이스의 퍼시 히스, 드럼의 필리 조 존스가 협연한 앨범이다. 모두 내가 아주 좋아하는 연주자들인데, 프레디 허버드도 좋지만 아트 파머였으면 어땠을까 하는 생각도 든다.

『인터플레이』는 빌 에반스의 리더작 가운데서는 꽤 이색적인 편이다. 자주 보여주던 구성의 솔로, 듀오, 트리오 편성이 아닌 퀸텟으로 녹음한 앨범이며, 그래서인지 이 시기 그의 리더작 가운데 상대적으로 화끈한 연주를 들을 수 있다. 출중한 다섯 명의 멋진 호흡 때문이기도 하지만, 이는 리듬 파트를 맡은 드럼의 필리 조 존스의 연주에 기인하는 부분이 가장 크다고 할 수 있다.

빌 에반스의 『인터플레이』나 『캘리포니아여, 내가 왔노라(California, Here I Come)』 같은 앨범을 처음 들으면 '드럼을 연주하는 게 누구지?' 하는 생각이 든다. 폴 모션(Paul Motian)과 함께하던 시절은 지나갔고, 마티 모렐(Marty Morell)과는 녹음하기 전이다. 궁금한 마음에 크레딧을 뒤적이다 필리 조 존스의 이름을 발견하면 '과연...' 하고 고개를 끄덕이게 된다. 빌 에반스는 언뜻 생각하기에도 그와 잘 어울릴 것 같은, 예컨대 셀리 맨 같은 드러머와도 많이 연주했지만 (그리고 실제로 『감정 이입[Empathy]』 같은 훌륭한 앨범을 남기기도 했지만), 몇 장 안 되는 앨범에서 만날 수 있는 필리 조 존스와의 협연도 꽤 멋지다. 기본적으로 밥 스타일을 연주하는 화려하고 파워풀한 필리 조 존스의 존재감이 빌 에반스의 섬세한 연주와 기분 좋은 의외의 어울림을 보여준다.

오늘은 필리 조 존스의 생일이다. 화끈한 그의 연주처럼 시원한 비가 쏟아진다. 그의 생일을 축하하며 그가 참여한 앨범을 찾아 들어본다. 마일즈 데이비스의 프리스티지 4부작이나 존 콜트레인의 『블루 트레인(Blue Train)』 같은 것. 창문을 두드리는 빗소리와 필리 조 존스의 연주가 썩 좋은 '인터플레이(상호작용)'를 들려주는 것 같다.

Michael Franks

Tiger in the Rain

Michael Franks
Tiger in the Rain
Warner Bros. Records
1979

Art direction:
John Cabalka

Composing:
Michael Franks

Cover (painting):
Henri Rousseau

Engineering (2nd):
Howie Silberberg

Flute:
David Liebman,
George Young,
Howard Leshaw

Management:
Fred Heller

Photography design:
Claudia Franks

Producing (assistant):
Bob Kuttruf

Producing, arrangement:
John Simon

Recording, mixing:
Glenn Berger

Strings:
Alan Shulman,
Charles Libove,
Charles McCracken,
Emanuel Vardi,
Guy Lumia,
Harold Coletta,
Harry Urbont,
Jesse Levy,
Joe Malin,
Lewis Eley,
Richard Maximoff,
Richard Sortomme,
Tony Posk

Strings, concertmaster:
Harry Lookofsky

빗속의 호랑이

마이클 프랜스
빗속의 호랑이
워너 브라더스 레코드
1979년

까만 물속으로 침몰하는 것처럼 느껴지는 날이 있다. 심신이 지칠 대로 지친 끝에 화가 나기보다는 슬픈 기분이 찾아드는 그런 날 말이다. 어디로든 가고 싶지만 막상 갈 곳이 떠오르지 않아서 억지로 오래전에 자주 가던 곳을 찾아 맥주를 마셨다. 레드 핫 칠리 페퍼스(Red Hot Chili Peppers)나 리처드 애쉬크로프트(Richard Ashcroft) 같은 음악이 나왔는데, 아무 말이나 막 하는 눈치 없는 친구가 생각났다. 창밖으로 빗방울이 떨어지기 시작하더니 시야를 가릴 만큼 굵은 비가 쏟아졌다. 집으로 돌아오는 길에 마이클 프랜스의 『빗속의 호랑이』를 들었다. 막다른 곳에 다다른 것 같을 때 종종 꺼내 듣는 음악이다.

마이클 프랜스가 1979년에 발표한 『빗속의 호랑이』는 프랑스의 화가 앙리 루소의 작품 「놀람(Suprised)!」을 커버 아트워크로 사용했다. 작품 속에서 호랑이는 정글에 몰아닥친 갑작스런 폭풍우와 천둥소리에 놀라 어쩔 줄 몰라 하는 것처럼 묘사돼 있다. 동그랗게 등을 만 채로 커다랗게 눈을 치켜뜬 모습은 차라리 놀란 고양이에 가깝다. 우리나라 민화에 등장하는 호랑이처럼 우스꽝스럽기도 하고, 한편으로는 잘못 만들어져서 버려진 피조물처럼 애처롭게 느껴지기도 한다. 세상에서 가장 강력하고 사나워야 할 존재가 갑자기 맞닥뜨리게 된 난처한 상황, 세상에 존재하는 수많은 희노애락을 그러모은 듯한 이국적인 색채감, 어눌한 듯 꼼꼼한 붓의 터치 등이 화폭에서 빚어내는 대비와 조화는 낭만과 슬픔을 자아낸다. 오늘 저녁에 갑자기 내린 어둡고 세찬 비와 비슷하다.

마이클 프랜스는 재즈의 쉬운 부분(멋진 부분)과 낭만적인 보사노바의 리듬 등을 더해 성인을 위한 훌륭한(달콤하고 쓸쓸한) 음악을 만들어왔다. 그 음악은 우리에게 가끔씩 허락되는 감미로운 순간과, 그게 지나가면 곧바로 찾아오는 쓸쓸하고 공허한 시간을 꼭 빼닮았다.

STEVE MORSE BAND
THE INTRODUCTION

Former Guitarist with
THE DREGS
Guitar Player Magazine's
"#1 Guitarist
Two Years in a Row!"
60369-1-E

ELEKTRA
Musician ™

Steve Morse Band
The Introduction
Elektra/Musician Records
1984

Art direction, design:
Bob Defrin

Bass guitar:
Jerry Peek

Drums:
Rod Morgenstein

Engineering (assistant):
Jim Morris,
Rick Miller,
Tom Morris

Engineering (studio and
live):
Chuck Allen

Guitar, organ,
synthesizer:
Steve Morse

Management:
Larry Mazer

Mastering:
Greg Calbi

Photography:
Mark Tucker

Producing, writing:
Steve Morse

이지 리빙

스티브 모스 밴드
도입
엘렉트라/뮤지션 레코드
1984년

『도입』은 1984년에 발매된 스티브 모스의 첫 솔로 앨범이다. 컨트리와 블루스 록에 약간의 재즈 퓨전을 더한 기타 연주를 들을 수 있다. 폭이 크고 울림이 깊은 비브라토와 한 음 한 음 정확하게 또박또박 짚어내는 힘차고 강한 텐션감의 피킹이 건강한 남성미를 발산한다. 스티브 모스는 왠지 착하고 건실한 남자일 것 같다.

「휘파람(The Whistle)」, 「산의 왈츠(Mountain Waltz)」, 「휴런강 블루스(Huron River Blues)」 같은 곡을 들으면, EBS에서 방영한 『그림을 그립시다(The Joy of Painting)』의 풍경화가 밥 로스의 그림이 떠오른다. "어때요, 참 쉽죠?"라는 더빙 멘트를 기억하는 사람이 많을 것이다. 계절에 따라 바뀌는 로키산맥의 장엄한 풍경과 그 밑자락에서 다람쥐 같은 작은 산짐승과 어울려 먹이를 주고, 장작을 쪼개 불을 지피며 그 옆에서 풍경화를 그리는 유유자적하고 착실한 삶. 나는 인간으로서 밥 로스를 무척 좋아했고, (좋은 사람이었던 것 같다.) 그가 그림을 그리는 과정을 지켜보는 게 재미있었지만, 그의 작품까지는 아니었다. '이발소 그림'이라고 불리는 스타일이었는데, 하지만 세상에는 그런 종류의 촌스러움 속에서만 찾을 수 있는 편안함 같은 게 있다.

유튜브에서 『그림을 그립시다』의 에피소드를 찾아보는 재미가 쏠쏠하다. 불면증에도 도움이 되고.

1980년대에 기타 레코딩에서 발매된 『잘나가는 뮤지션(Guitar's Practicing Musicians)』이라는 컴필레이션 앨범이 있었다. 당대의 쟁쟁한 록 기타리스트들인 폴 길버트(Paul Gilbert), 누노 베텐코트(Nuno Bettencourt), 스티브 루카서(Steve Lukather), 에릭 존슨(Eric Johnson), 비비안 캠벨(Vivian Campbell), 블루스 사라세노(Blues Saraceno) 등이 참여해서 쟁쟁한 테크닉을 들려주는, 그래서 약간 조잡하기도 한 앨범인데, 날고 기는 연주 사이에서 스티브 모스는 '뭘 그렇게까지 열심히...' 하는 느낌으로 예쁘고 아담한 어쿠스틱 소품을 툭 던져놓듯 수록한 게 인상적이었다. 정확히는 『잘나가는 뮤지션 2집』에 수록된 「마음속에 그려봐(Picture This)」다. 안달을 내거나 뽐내지 않는, 대가만이 가질 수 있는 여유와 품격이 느껴졌달까. 일에 지치고 피곤해질 때 스티브 모스는 잠시나마 대자연과 전원의 촌스러운 여유 속으로 도피할 수 있도록 도와준다.

"어때요, 참 쉽죠?"

Kenny Burrell
Midnight Blue
Blue Note Records
1963

Bass:
Major Holley Jr.

Congas:
Ray Barretto

Design (cover):
Reid Miles

Drums:
Bill English

Guitar:
Kenny Burrell

Photography (cover,
liner):
Francis Wolff

Producing:
Alfred Lion

Recording:
Rudy Van Gelder

Tenor saxophone:
Stanley Turrentine

한밤의 고기 요리

케니 버렐
미드나이트 블루
블루 노트 레코드
1963년

숨 막히는 더위에도 열대야가 기다려지는 건 케니 버렐의 『미드나이트 블루』를 듣기에 가장 잘 어울리는 시간이기 때문이다. 커버 아트워크의 푸른색과 보라색의 텁텁한 대비와 시원한 타이포그래피가 인상적인, 1963년에 발표된 블루 노트의 대표 앨범이다. 블루 노트의 많은 훌륭한 아트워크들이 프랜시스 울프(Francis Wolff)의 묵직한 사진과 리드 마일즈(Reid Miles)의 단단한 타이포그래피로 만들어졌는데, 이 앨범 역시 그들의 솜씨다. 정확히 이야기하면 『미드나이트 블루』는 제목처럼 한여름이 아니라 한여름 밤에 가장 잘 어울린다. 수록된 음악은 이글거리는 태양과는 거리가 있다. 새까만 밤의 고요함과 무기력한 사람들의 끈적이는 체온, 어디선가 풍겨오는 시큼한 레몬 즙 냄새가 연상된다. 느리고 조용하면서도 육감적이고 번들거리는 브루털한 느낌을 동시에 품은 음악이다.

칠리 콘 카르네(Chili con Carne)라는 게 있다. 칠리와 고기라는 뜻으로, 고기, 콩, 마늘, 양파, 칠리 페퍼, 토마토 등을 끓인 멕시코풍 음식이다. 사실 이 글을 쓰기 전까지는 앨범의 첫 번째 곡 제목이 '칠리 콘 카르네'인 줄 알았다. 앨범을 들을 때마다 '음… 역시 칠리 콘 카르네와 잘 어울리는 음악이군.' 하고 생각하며 데면데면 읽어본 게 좀 부끄럽다. 정확한 제목은 「치틀린 콘 카르네(Chitlins con Carne)」였다. 검색해보니 치틀린은 돼지 창자라는 뜻 같다. 그럼 치틀린 콘 카르네는 '돼지 창자와 고기' 정도가 될 텐데, 우리나라의 순대와 비슷한 음식이 따로 있는 건지는 잘 모르겠다. 아무튼 칠리든 돼지 창자든 별로 중요하지 않다. 우리는 케니 버렐의 블루지한 기타와 스탠리 터렌타인의 넉넉한 색소폰으로 오래 달군 냄비에 레이 바레토의 콩가로 양념한 관념적인 고기 요리를 땀을 뻘뻘 흘리며 맛있게 먹기만 하면 되는 것이다.

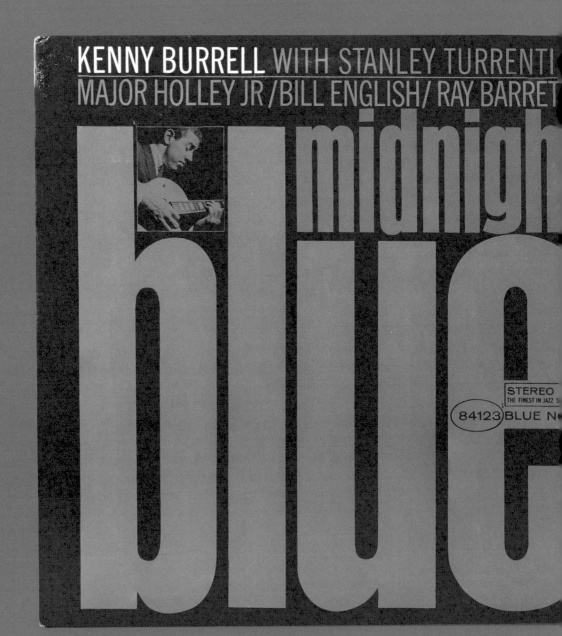

KENNY BURRELL WITH STANLEY TURRENTI

MAJOR HOLLEY JR /BILL ENGLISH/ RAY BARRET

midnigh

blue

STEREO
THE FINEST IN JAZZ S
84123 BLUE N

THE BLUE NOTE STORY

The Finest in Hot Jazz

In 1925, 16-year-old Alfred Lion entered a concert posted for Sam Wooding's orchestra in his native Berlin. Out of sheer curiosity, he went in to the performance. That night, his life was changed. He did not know what exactly it was that moved him, but he knew that it marked a deep passion within him. He began to scour Berlin, with little...

Alfred's next session was an all-star set under the banner Port of Harlem Jazzmen, in April 1944. Later in the summer, and visits of the music he called the session for 4:30 in the morning, when the artists had finished their club dates. Night sessions were almost unheard of at the time. Two months later, he did another Port of Harlem date, adding Sidney Bechet...

this time. Lion and Wolff resumed recording in November 1943. Soon thereafter, Blue Note moved to a larger space at 767 Lexington Avenue, which remained the label's home until 1957.

As big bands died as economic death, many fine young musicians began to organize in the swinging small combos ("rhythm), which were affordable formats for...

...mate—and if Alfred and Frank believed in him, they would stay with him. You don't...

Blue Note was slow and cautious moving out of 78s into the 10" lp format. They didn't begin issuing lps until late 1951. Likewise they did not move from 10" to 12" until the mid-'50s, well after other labels. But on other levels, the label was far ahead...

Record label

BST 84123

MIDNIGHT BLUE
KENNY BURRELL
Produced by Alfred Lion
Side 2

THE FINEST IN JAZZ SINCE

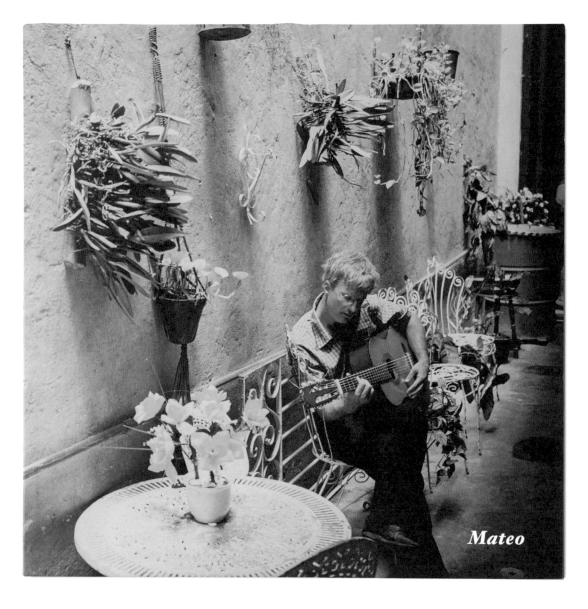

Mateo

Mateo Stoneman
Mateo
Production Dessinée
2012

Engineering (assistant):
James Thompson

Engineering:
Jerry Boys

Bass:
Cachaito "Cachao" Lopez

Guitar:
Jorge Chicoy

Piano:
Roberto Fonseca
(A1–A3, A5–A6,
B1, B3–B4)

Trumpet:
Matthew (Mateo)
Stoneman (A4)

Vocal, piano:
Matthew (Mateo)
Stoneman (A4, B2, B5)

낯선 곳에서의 결정적 순간

마테오 스톤맨
마테오
프로덕션 데시네
2012년

『마테오』는 미국의 싱어송라이터인 마테오 스톤맨의 셀프 타이틀 앨범이다. 악기를 훔친 죄로 4년 동안 수감 생활을 하다가 우연히 접한 쿠바 음악에 빠진 마테오는 출소 후 로스앤젤레스의 레스토랑과 카페에서 소규모 공연을 통해 실력을 쌓은 끝에 9년 만인 2004년에 이 앨범을 녹음한다. 비단결 같은 미성에 실린 낭만과 애수, 남국의 온화한 무드가 가득한 멋진 앨범이다. 바이닐은 일본의 프로덕션 데시네에서 2012년에 발매됐고, 이를 라이선스로 발매한 비트볼뮤직의 CD를 어렵지 않게 구할 수 있다.

낯선 여행지의 이름 모를 거리에서 차가운 다이키리를 마시며 어수선한 가게 안을 둘러보는데, 낡은 라디오에서 「나의 느낌(Sabor a Mí)」 같은 곡이 흘러나온다면, 그 순간이 바로 여행의 절정일 것이다. 여행을 돌이켜보면 유명한 곳에 들른 것보다 우연히 마주친 사소한 경험이 더 오래 남는다. 『마테오』는 그런 순간에 가장 어울리는 음악이다. 차가운 얼음에 콜라와 럼을 섞어 마시며 눈을 감고서 한 번도 가보지 못한 도시들을 떠올려본다.

杏里
Heaven Beach
For Life Records
1982

Arrangement:
Ichizo Seo

Coordinating (art):
Tomio Watanabe

Directing:
Nobuo Tsunetomi

Design:
take+i

Engineering:
Ryoichi Ishizuka

Photography:
Hisako Ohkubo

Writing:
Bread & Butter,
Takeshi Kobayashi,
Hiromi Kanda,
Toshiki Kadomatsu

지나간 여름

안리
헤븐 비치
포 라이프 레코드
1982년

여름은 특별하다. 1년이라는 시간을 보내는 동안 우리에게 깜짝 선물처럼 찾아온다. 사람들은 들뜬 기분으로 여행 계획을 세우고, 거리에서 원 없이 맥주를 마신다. 태양은 거리에 생동감을 주고, 우리 몸에도 생명력을 불어넣는다. 용감하고 충동적인 기분에 휩싸여 조금 젊어진 것 같기도 하다.

여름은 시티 팝이나 재즈 펑크(funk)를 실컷 듣기에도 좋은 계절이다. 쇼와 시절, 일본의 수많은 앨범이 여름을 테마로 만들어졌다. 안리가 1982년에 발표한 『헤븐 비치』는 제목과 달리 다소 쓸쓸한 기분이 느껴진다. (안리의 앨범 중 한여름과 가장 잘 어울리는 건 『적시에(Timely)!!』라고 생각한다.) 『헤븐 비치』는 한여름보다는 여름이 서서히 물러가는 시기에 더 잘 어울린다. 휴가철이 지난 어느 늦여름 밤, 인적이 드문 리조트에 단 둘이 카디건을 걸치고 미지근한 캔 맥주를 홀짝이며 회한을 두런대는 장면이 떠오른다. 단순한 구성에 그리 세련됐다고는 할 수 없는 소리로 채워졌지만, 그래서 오히려 언제 들어도 애틋하고 아련하다. 아무것도 모르던 옛날 일들을 떠올리기에 좋다. 『헤븐 비치』에 수록된 「지난 여름 속삭임(Last Summer Whisper)」은 내가 가진 안리의 모든 앨범 중 가장 좋아하는 곡이다.

늦잠을 자고 일어나 집안일을 했다. 청소를 하고, 냉장고의 오래된 음식을 비우고, 쓰레기를 내다 버리니 벌써 창밖이 캄캄하다. 하루가 지워졌다. 하이볼을 한 잔 만들어놓고 앉아서 『헤븐 비치』를 들으며 옛날 일들을 생각한다. 청춘은 그다지 세련된 시절은 아닌 것 같다. 구질구질한 행동을 하고, 구차한 변명을 하면서 지낸 날들. 우리는 나이를 먹으면서 조금씩 세련된 매너를 배운다. 동시에 조금씩 마모된다. 즐거운 일은 아니었지만, 그래도 잊고 싶지는 않은 기억들도 조금씩 잃어간다. 그런 걸 생각하면 조금 쓸쓸하다. 햇살이 조금씩 기운을 잃어가며 일상으로 돌아갈 일을 생각해야 하는 늦은 여름의 기분이 그렇다. 피서객이 떠난 모래 위의 발자국을 지우는 밤바다의 파도 같은 음악을 들으며 밤을 맞는다.

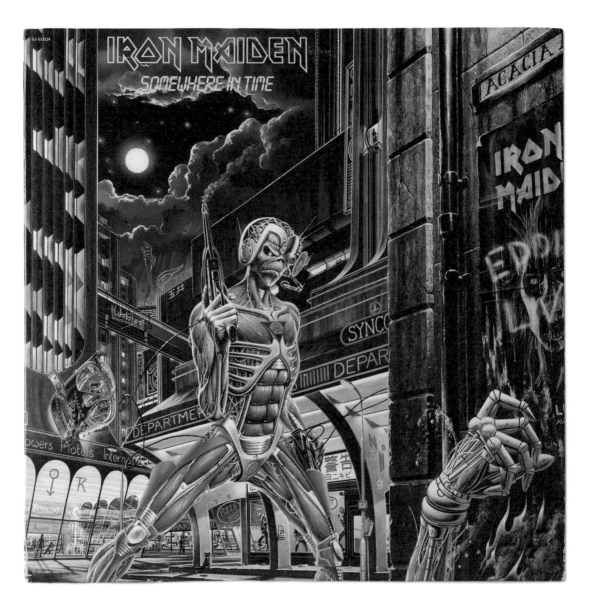

Iron Maiden
Somewhere in Time
EMI Records
1986

Bass, bass (bass synth):
Steve Harris

Design concept (sleeve),
design:
Derek Riggs,
Rod Smallwood

Drums:
Nicko McBrain

Engineering:
Bruce Buchalter

Engineering (assistant
engineer at Compass
Point Studios):
Sean Burrows

Engineering (assistant
engineers at Wisseloord
Studios):
Albert Boekholt,
Ronald Prent

Illustration (sleeve
illustrations):
Derek 'Master Of The
Universe' Riggs

Lead guitar, rhythm guitar,
guitar (guitar synth):
Dave Murray

Lead guitar, rhythm guitar,
guitar (guitar synth),
backing vocal:
Adrian Smith

Mastering:
George Marino

Photography (inner
sleeve):
Aaron Rapoport

Producing, engineering,
Mixing:
Martin 'Masa' Birch

Vocals:
Bruce Dickinson

짐승의 숫자

아이언 메이든
시간 속 어딘가
EMI 레코드
1986년

세계관이 독특한 영국의 일러스트레이터인 데릭 릭스가 만들어낸 더럽고 고약하기 짝이 없는 피조물인 에디(Eddie)는 영국의 헤비메탈 밴드 아이언 메이든의 모든 앨범에 등장한다. 때로는 살인마의 모습으로(『살인자들[Killers]』, 1981년), 때로는 악마를 조종하는 존재로(『짐승의 숫자[The Number of the Beast]』, 1982년), 때로는 크림전쟁 때 영국 경기병의 모습으로 (『경기병[The Trooper]』, 1983년), 때로는 스핑크스 같은 모습으로(『파워슬레이브 [Powerslave]』, 1984년) 다양하게 변신하며 밴드의 상징으로 자리 잡았다.

1986년에 발표된 『시간 속 어딘가』의 커버 아트워크에서 에디는 영화 「블레이드 러너(Blade Runner)」에 등장할 법한 미래 도시를 배경으로 전자 블래스터를 손에 든 우주 전사의 모습이다. 뒷면에는 밴드 멤버들이 어색하게 서 있다. 일종의 레트로 퓨처풍이면서 사이버 펑크풍이다. 앨범을 처음 접한 어린 시절에 이 그림이 그렇게 멋져 보일 수 없었다. (물론 지금 봐도 멋지다.) 수록된 곡들도 시간과 공간(우주)을 아우르는 일종의 SF 에픽 판타지였다.

금단의 열매를 따는 기분으로, 나도 모르게 조금씩 에디의 매력에 빠진 나는 수업 시간에 에디를 노트에 그리면서 지루함을 달래는 지경에 이르렀다. 인터뷰에서 종종 디자인을 공부한 계기에 대한 질문에 공식처럼 영국의 디자인 그룹 힙노시스(Hipgnosis)를 좋아했기 때문이라고 대답하곤 하는데, 그건 대외용 멘트고 진짜 이유는 에디를 좋아했기 때문인지도 모른다. 데릭 릭스는 10여 년 동안 에디를 그리는 데 온힘을 기울이고자 다른 의뢰는 거의 받지 않았다고 한다. 존경스러운 동시에 끔찍한 일이다. 나라면 그렇게 할 수 있을까? 10년 동안 괴물만 그려야 한다면 도저히 견딜 수 없을 것 같다. 데릭 릭스와 에디, 그리고 지금도 사자처럼 포효하고 무대를 누비며 노익장을 과시하는 아이언 메이든의 멤버들에게 경의를 표한다.

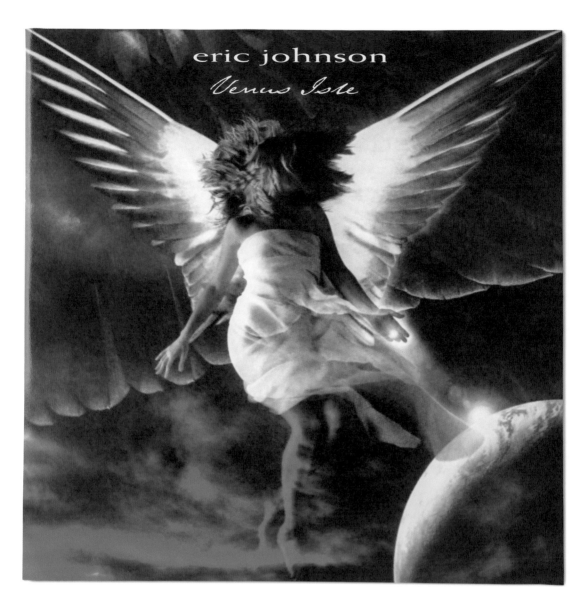

Eric Johnson
Venus Isle
Capitol Records
1996

Producing, engineering:
Richard Mullen

Producing, guitar, vocals:
Eric Johnson

Writing:
Eric Johnson (1–4, 6,
8–11)

길티 플레저

에릭 존슨
비너스의 섬
캐피톨 레코드
1996년

요즘 감각으로 듣기에는 썩 멋지지는 않다만, 그래도 고등학생 때 많이 듣던 음악들이 있다. 인터넷도 없던 시절에 레코드 가게에서 집히는 대로 이것저것 들고와 CD 플레이어에 꽂아보던 시절에 발견해서 나름대로 소중하게 여기던 것들이다. 에릭 존슨도 그때 꽤 즐겨 듣던 연주자다. 기타 소리는 따뜻하고 목소리는 허무한데, 「도버 해안 절벽(Cliffs of Dover)」, 「맨해튼(Manhattan)」, 「S.R.V.」 같은 곡으로 유명하다.

에릭 존슨이라고 하면 유독 생각나는 자잘한 일이 많다. 15년도 더 지난 일이다. 2002년 한일 월드컵이 열리기도 전인데, 그때는 술을 마시다 시간이 늦어지면 친구 집에서 자고 가거나 하는, 그런 문화가 있었다. 강북 학군 쪽 문화인지도 모르겠는데, 아무튼 같이 술을 마신 친구가 우리 집에서 자고 간 적이 있다. 배경음악으로 뭐가 좋겠냐고 물으니 느닷없이 에릭 존슨을 꼽았다. 막상 틀어주니 별로 듣지는 않았지만.

그보다도 훨씬 더 옛날, 대학에 합격하고 입학을 기다리던 때는 집에 칩거하면서 소설과 만화만 줄창 읽었다. 그때 무라카미 하루키의 『상실의 시대』를 처음 읽었는데, 배경음악으로 당시 새로 나온 앨범인 『비너스의 섬』을 연신 틀어두곤 했다. 그래서 내게 『상실의 시대』는 비틀스와 「노르웨이의 숲」이 아니라 에릭 존슨과 「맨해튼」이다.

친구는 우리 가족과 아침인가 점심인가도 먹고 갔는데, 지금으로서는 상상도 못 할 일이다. 직함이나 재산 같은 거창한 것뿐 아니라 일상의 사소한 부분까지 시간에 따라 아주 조금씩 변해가기 마련인데, 10년이나 20년 뒤에 돌아보면 그 간극에 기가 막힐 따름이다. 지난 서울레코드페어에 『비너스의 섬』이 12인치 바이널로 재발매된 걸 봤다. 1996년 당시에는 CD로만 나왔고, 바이널로는 최초로 발매된 셈이다. 옛날 생각이 나서 한 장 구입해서 두 바퀴를 듣고 레코드 장에 곱게 꽂아뒀다. 에릭 존슨을 듣는 것도, 『상실의 시대』를 읽는 것도, 친구 집에서 자고 오는 것도 요즘 감각으로는 잘 상상이 되지 않는 일이다.

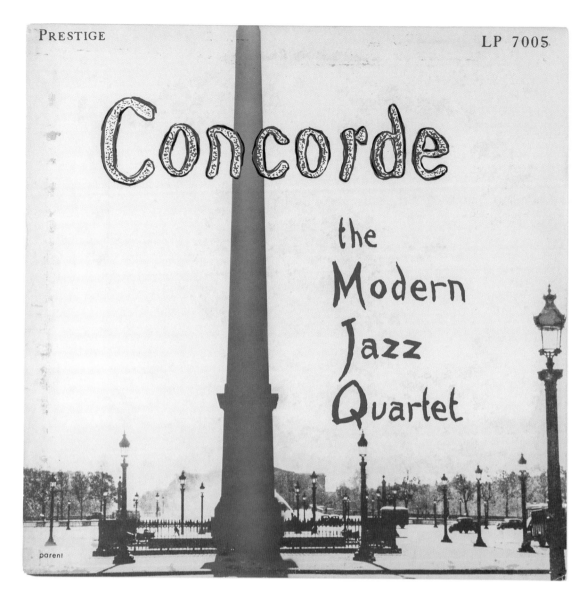

PRESTIGE LP 7005

Concorde

the Modern Jazz Quartet

parent

The Modern Jazz Quartet
Concorde
Prestige Records
1955

Bass:
Percy Heath

Design (cover):
Bob Parent

Drums:
Connie Kay

Engineering, mastering:
Van Gelder

Liner notes:
Ira Gitler

Photography (cover):
French Government
Tourist Bureau

Piano:
John Lewis

Supervising:
Bob Weinstock

Vibraphone:
Milt Jackson

Writing:
Cole Porter (A2),
Raye (A3),
De Paul (A3),
Gershwin (B1),
John Lewis (B3),
Milt Jackson (A1),
Hammerstein (B2),
Romberg (B2)

콩코드 광장에서

모던 재즈 퀴텟
콩코드
프레스티지 레코드
1955년

몇 달 전 덱스터 고든의 앨범을 들으며 쓴 글에서 언급했듯이 올해는 파리와 인연이 많다. 지난 3월과 5월에 이어 다시 파리에 왔다. 5월에 방문했을 때는 새로 구입한 아이폰 7에 이어폰 구멍이 없는 걸 몰라서 이동하면서 음악을 들을 수 없었지만, 이번에는 미리 준비를 해 왔다. 또 하나 해보고 싶었던 일이 콩코드 광장에서 『콩코드』를 듣는 거였기 때문이다. 삼성전자의 빌보드 광고가 크게 걸린 콩코드 광장이 그리 운치 있는 곳은 아니지만, 앨범의 커버 아트워크처럼 오벨리스크를 눈앞에 두고 이 앨범을 들어보고 싶었다. 모던 재즈 퀴텟은 가장 유명하고 또 장수한 재즈 캄보로, 클래식과 재즈를 접목하는 시도로도 유명하다. 기분 좋은 스윙감을 들려주는 연주는 아니지만, 특유의 단아하고 우아한 여운이 인상적인 훌륭한 앨범을 많이 남겼다.

그래서 오늘은 콩코드 광장에서 『콩코드』를 들었다. 데면데면하게 듣던 음악도 어느 날 어떤 계기로 갑자기 강렬하게 다가오곤 한다. 그렇게 모든 앨범과 그걸 듣고 소유하는 사람 사이에는 최고의 순간이 있는 것 같다고 생각해왔는데, 나와 『콩코드』의 경우는 바로 지금이 그런 순간 아닐까. 파란 하늘과 분수대의 물방울을 바라보며, 가을 하늘을 닮은 밀트 잭슨의 비브라폰 연주를 몇 번이고 들으며 오후를 보냈다.

Everything You See Is Me

RASA

Rasa
Everything You See Is Me
Govinda Records
1978

Arrangement:
London McDaniels (A1, A3–B3)

Backing vocals:
Bee Snow,
Ruderial Blackwell

Bass:
Randy Covens

Drums:
Webb Thomas

Engineering:
Peter Robbins

Engineering (assistant):
Akili Walker

Executive producing:
Sri Rama Das

Guitar, arrangement
(horns, strings):
London McDaniels

Keyboard:
Dave Webb

Keyboard, synthesizer:
Roger Panansky

Lead guitar:
Piers Lawrence

Liner notes:
Adi Kesava Swami

Saxophone:
George Young

Trumpet:
Randy Breacker

Vibraphone, producer:
Jorge Barreiro

Vocal, drums:
Chris McDaniels

Writing, producing:
Andrew Marks

여러 용도의 음악

라사
당신이 보는 모든 것은 나
고빈다 레코드
1978년

대단히 멋지고 낭만적인 재즈 훵크, 소울, 디스코 음악을 담은 『당신이 보는 모든 것은 나』는 음악만 들을 때와 달리 패키지를 꼼꼼히 들여다보면 수상한 게 한두 군데가 아니다. 라벨에 있는 인도의 신, 고빈다(Govinda)나 ISKCON 같은 단어를 보면 무슨 종교와 관련이 있는 걸 알 수 있다.

『당신이 보는 모든 것은 나』는 1966년 뉴욕에서 시작된 크리슈나 의식 국제 협회(ISKCON, International Society for Krishna Consciousness)의 포교 활동을 돕기 위해 만들어진 앨범이라고 한다. 그러니까 CCM(Contemporary Christian Music)이 아니라 CKM(Contemporary Krishna Music) 정도로 부를 수 있겠다.

한국어로 옮기면 훨씬 더 종교적인 색채가 느껴지는 타이틀곡 「당신이 보는 모든 것은 나」뿐 아니라 로맨틱한 무드의 「완벽한 사랑(A Perfect Love)」, 세련된 디스코풍의 「내 마음속의 질문(Questions in My Mind)」, 쓸쓸한 도시의 석양을 닮은 「그날이 언제 올까요(When Will the Day Come)」 등 전곡이 좋은데, 특히 드라이브 뮤직으로 훌륭하다. 물론 옆자리에 앉은 사람은 이게 종교 음악인지 꿈에도 생각하지 못하겠지. 영어가 익숙한 사람이라면 우주, 조화, 존재 같은 소재를 다루는 가사를 수상하게 생각할 수 있겠지만, 드라이브를 하면서 운전자나 동승자 모두 노래 가사에 너무 집중하는 건 바람직하지 않다.

종교의 힘이란 게 대단하기는 하다. 40년 전 한 종교 단체의 교인들과 지금 극동아시아의 조그맣고 빽빽한 도시를 비집고 운전을 하는 내가 같은 노래를 듣고 감동받고 있다니 말이다. 외국의 가게나 디스코그(Discogs)를 통해 어렵지 않게 구할 수 있지만, 일본의 프로덕션 데시네에서 재발매한 CD를 구매하는 것도 방법이다.

9와 숫자들
수렴과 발산
오름 엔터테인먼트 · 튠테이블
무브먼트
2017

녹음:
김대성, 양하정, 신동주,
이규화

드럼, 셰이커, 탬버린,
코러스:
유병덕 a.k.a. 3

디자인:
이재민

믹싱, 마스터링:
김대성

바이올린:
장수현 (A3, A4)

베이스, 코러스:
이용 a.k.a. 4

보컬, 코러스, 전자 기타:
송재경 a.k.a. 9

어쿠스틱 기타, 전자 기타,
코러스:
유정목 a.k.a. 0

작사, 작곡:
송재경 a.k.a. 9

첼로: 류슬기
(A3, A4)

코러스:
김효수 (A3, B4)

콘트라베이스:
고종성 (A4)

트럼펫:
배선용 (A6, B1)

트롬본:
박경건 (A6)

편곡:
9와 숫자들

프로듀싱:
9와 숫자들

피아노, 전자 피아노,
신시사이저, 오르간:
김진아

엘리스의 섬

9와 숫자들
수렴과 발산
오름 엔터테인먼트 · 튠테이블 무브먼트
2017년

'9와 숫자들'의 세 번째 풀 렝스(full length) 앨범 『수렴과 발산』의 타이틀곡인 「엘리스의 섬」은 먼 옛날 엘리스 제도라고 불린 남태평양의 섬나라 투발루의 사연에서 시작됐다. 팀의 리더 송재경(9) 씨는 늦어도 100년 안에 국토 전체가 수몰될 위기에 처한 투발루의 이야기를 처음 접했을 때 그게 우리 모두의 운명이라고 느꼈다고 한다. "역사와, 추억과, 사랑하는 사람들과, 미래를 향한 꿈이 모두 담긴 삶의 터전을 잃게 된 투발루인들에게 우리는 동정 어린 시선을 보내지만, 사실은 우리 모두가 고독한 투발루인이자 엘리스의 섬입니다."

그와 앨범을 구상하며 제목을 정할 때, 나는 전체를 관통하는 '연대'라는 콘셉트를 염두에 둔 서클, 밴드(band, 띠), 벨트, 림(rim) 같은 단어를 제안했는데, 일러스트레이션을 구성하는 리본과 뫼비우스의 띠는 그 무렵에 생각한 것들이다. 결국 앨범 제목은 『수렴과 발산(영어로는 의역해서 'Solitude and Solidarity'로 표기)』으로 정해졌는데, 처음에 구상한 리본 이미지에 손을 활짝 벌려 뭔가를 포용하려는 모습과 깍지를 끼고 얼싸안은 모습을 엮었다.

광화문 광장과 문화계 여성의 목소리 등을 통해 드러난, 2016년과 2017년에 우리를 관통한 단어는 '연대'였던 것 같다. 자기 목소리에 차분히 귀를 기울이는 '수렴'과, 혼자서 할 수 없는 걸 함께 이루는 '발산'은 따로 떼어서 생각할 수는 없다. 누구나 이해할 수 있는 직관적이고 구상적인 일러스트레이션이 사람들에게 좀 더 쉽고 따뜻하게 다가갈 수 있기를 바랐다.

언니 언나는 언니의 노래를 불러
나는 나만의 노래를 부를께
그래도 언니는 사람하는 내 언나이

언니 어차피 날 몰라
내가 어떤 운물 꾸고
어떤 사람을 만나네
어떤 이해를 그토록
간절히 그러렀는지

괜찮게 살편없는 난
내일부텐 언니는 맥날 가고
이제 나도 다 언나니

언니, 이런 맡은 마란네
언니 좋아하지만
번째까지나 언니
그늘에 갇혀 있을 수는 없어

FOG CITY
안개도시

하얀 장막에 가려져
선광이 불을 없을 거야
그러나 보지 못해도
곁에 있는 널 느들 수 있어

여기는 대체로 흐린
바람이 멎지 않는 도시
오늘도 나는 운물 열며
흰 안개에도 더 물어내려고 해

막치 은 입자들의 손을
마치은 불고 싶지 않아
살빛 것도 옳은 것도 아나
좀 더 머물기로 맴들 후

난 불가가 노래할께
그대가 언제고 들을 수 있도록
자작한 그대 속에나도
나 살아있음을 알할 수 있게

오늘 밤도 나는 노래할께
관심 없는 표정과 냉소에 맞서
먼 훗날 언제가 강한 이해
누구도 우리를 부칠할 수 없게

Vocal, Chorus, Electric Guitar(Rhythm): 9 /
Electric Guitar(Lead): 0 / Bass: 4 / Drums,
Shaker: 3 / Synthesizer: 강타아

SISTER
언니

언니, 언나는 언니의 노래를 불러
나는 나만의 노래를 부를께
그래도 언니는 사람하는 내 언나이

그래, 내가 아마고 여런지 그대에
언나는 나를 꼭 안아주었어
유일한 내 편은 언니(세어 없었잖아)

사람들이 언나랑 예뻐치고
언니란 한 돌빛 없다고 할 때면
눈물을 흘치면서
인정할 수밖에 없었어

그 말은 사실이나까
내게도 자랑스럽기만 한
내 언니니까

언니, 이런 맡은 마란네
언니 좋아하지만
번째까지나 언니
그늘에 갇혀 있을 수는 없어

언니, 그런 맡은 마치 마
내 할 일은 내가 해
지금부터 우리는
각자의 길을 찾아 가는 거야

걱정 마 여 언니 걘은 내가 지킬 테니
언니 신경 쓰지 마

ELLICE ISLANDS
엘리스의 섬
(SONG FOR TUVALU)

파도가 오고 맸어
우리의 많은 조금이 좋아져
꼭 끓어버지 않으면
저 아래로 열야질 것만 같아

뭐냐는 사람들은 향상
잃을 수 없는 가진일를 봐
우리가 아는 모든 게 곧
깊은 여기가로 사라진다면

졸지 않았지만
난 이미 대답했어
무슨 일이 있어라도 그대 걸음
끝까지 내가 지킬 거라고

들아보면 이소자
의미를 잃고 있어
각링 걸이 가다들게
또 다른 내일의 물결

하루룸 보낼 때마다
우리의 많은 조금이 길어져
자 갑은 손을 놓치면
앵성 어둠 속에 앚을 것 같아

졸지 않았지만
난 이미 대답했어
무슨 일이 있어라도 그대 걸음
끝까지 내가 지킬 거라고

들어본 이소자
의미를 잃고 있어
각링 걸이 가다들게
또 다른 내일의 물결

눈물 갔고 잦을 찾말 떼어다
마주속에 검은 구멍이 있어
모기게고 도망치러 왼지만
그게 옥소리가 날 불잡았어

A TALE
전래동화

그러나...

언니 언나는 언니의 노래를 불러
나는 나만의 노래를 부를께
그래도 언니는 사람하는 내 언나이

비좁은 땅 위에
단 하루를 살게도
사람됐던 추억 가득한 이공물
그러는 버릴 수가 없고

떨개 같은 어둠은
장망을 주지만
서로의 눈빛을 모아
함께 밝혀보기란
나의 그래파

그 속에건 빛나썼네
광내 술어있는 걸 언니가 주렀어
저 하나이 술픈 잊겠를 남겨어

Vocal, Chorus: 3 / Acoustic, Electric
Guitar: 0 / Drums: 2 / MIDI: 8, 4, 5 / Piano,
Synthesizer: 강타아 / Violin: 강아아 /
Cello, 첼슬나 / Chorus: 김효아

PRESERVED FLOWERS
드라이 플라워

한참만 빛는 우치 없고
다른 날만 계속되었으니
칼끝은 부러버이 준 꽃 더 핸어
당내처 워말을 막이가슴

베띠 같만 마른 꽃을 보며
당신문 술어나고 핸으견
사람너 마음 없이 이해할 수 없어도
이미 맘에버린 건말이야

마주서 잡지를 같내지 않으려고
만가서 어떻 싶을 어제도
다니 한 날로 몸가며 나뉘내알

우치 향상 어둠 속에 찾어
개망을 칠러보긴 않았다
앞 수아 이은 밥을 시고 견대진자
오늘은 수별비 수애러 많자

미스러한 조지올은
스러오는 겨 비행에
하내몰에 마케버흘러 구것를 해고

Vocal, Chorus: 9 / Acoustic, Electric
Guitar: 0 / Bass: 4 / Drums, Shaker,
Tambourine: 3 / Synthesizer: 강타아

BLACK STONE
검은 돌

날리 길수록 졸불만
네가 산책해고 구나
3월 어느 고마 야뜨그믐

한숨은 차지가
싫가던 똑아네 날아
눈빛 닿닌 끝 걸 대견긴네

나의 발걸은 날째줄이 없지
나의 양말건 경삼되긴 화뒤

각날게 군마비긴나
싸고던 이뤼들 내기 뗀만
나의 발걸은 고독하기 그런
나의 양말은 그도막기 어녀

각날게 군마비긴나
싸고너 세돌내 무녀
3날뿌러 이뤼들 내기 뗀만

나는 가장 날은 줄에 섰디
나는 가장 날은 유척비 주긴

당버치 거렴은 없네
휴매싸 나아빴 나뜨
스러 깊어나 그래터 뻣긴

버물게 버뜨는 우치
뜨든 어매싸 난 뗀만
오그뻗진 이예이 내기 뗀만

Vocal: 4 / Acoustic, Electric Guitar: 0 /
Bass: 4 / Drums, Shaker: 3 /
Piano: 강타아 / Chorus: 9, 김효아 /
Trumpet: 박여배 / Trombone: 우일군

SINGAPORE
싱가포르

그녀는 저쪽 나메에서 왔어
커가런 가방까지를 까며 났고
그랬게 야쉬가 자꾸 버시던 날아
새와로들 모두 날고 났은 얼이보

알 선연 들 멈추기 아녀
우리는 멋진 친구 듯 없어

She's from Singapore
I know no one else from there
So she has it
It all belongs to her

Isn't it wonderful?
Our memories won't fade
She's from Singapore
and love, she's the Singapore

우연히 살도동안이던가
마르진 세계의 추른 선긴가까 없던
알밀한던 다독비 쓰들을 느낀
빛나는 현재를 함께 만들어라

Vocal: 4 / Acoustic, Electric Guitar: 0 /
Bass: 4 / Drums, Shaker: 3 /
Piano: 강타아 / Chorus: 9 /
Trumpet: 박여배 / Trombone: 우일군

WHEN IT WAS LOVE
사랑했던 경우엔

...

S90953P 80358119953
TTV-002

수렴과 발산
Solitude And Solidarity

9와
숫자들

나는 누구니
...

평정심
...
Vocal: 9 / Acoustic, Electric Guitar: 0 /
Bass: 4 / Drums, Tambourine: 3 /
Electric Piano, Organ: 김진아 /
Chorus: 김송수

안녕은 언니나
이상한 동네를 따라
진심은 다르고
내일은 변할 거라는

이별은 언니나
이상한 선물들 주며
섬겨질 언은 생사과
새로운 만남

이제 날 알았어
그 모든 시간이
가나진 하나의 이별에
흘러뻗는 길

WHEN IT WAS LOVE
사랑했던 경우엔
...

SADNESS
평정심
...

DIFFERENT CLASS
다른 수업
나는 누구니
...

Side A
1. Fog City 안개도시
2. Sister 언니
3. Ellice Islands 엘리스의 섬 (Song For Tuvalu)
4. A Tale 전래동화
5. Preserved Flowers 드라이 플라워
6. Black Stone 검은 돌

Side B
1. Singapore 싱가포르
2. When It Was Love 사랑했던 경우엔
3. Different Class 다른 수업
4. Sadness 평정심
5. A Long Goodbye 이별 증독

9와 숫자들 9 and the Numbers:
9 = 솔재호 = Jaekyung Song
0 = 유정목 = Yoo Jung Mok
4 = 이동 = Coolbunut
3 = 유병덕 = Yu Byung Duck
and 김진아 = Kim Jin-ah
Violin on track A-3, A-4: 장수현
Cello on track A-3, A-4: 류승균
Contrabass on track A-4: 고충성
Backup vocal on track A-3, B-4: 김효수
Trumpet on track A-6, B-1: 백신돌
Trombone on track A-6, B-1: 박광건

작사, 작곡: 9와 숫자들
편곡: 9와 숫자들
연주: 9와 숫자들
프로듀스: 9와 숫자들

톤스튜디오 www.tonestudio.co.kr
레코딩: 김다섭, 양바방, 신동주, 이근화
믹싱, 마스터링: 김다섭
디자인: 이애민 www.leeyaemin.net

오른 엔터테인먼트
facebook.com/orm.music.ent
제작: 최란희
기획, 매니지먼트: 확인희, 도래희

배급: 소니뮤직코리아

Ⓟ&Ⓒ 2017 Tunetable Movement &
ORM Entertainment.
Distributed by Sony Music Entertainment
Korea Inc. Warning: All Rights Reserved.
Unauthorized duplication is a violation of
applicable laws.

Mfd: 2017. 6.
소니뮤직엔터테인먼트코리아 주식회사
등록: 2005-11호, 등록 2005-5호

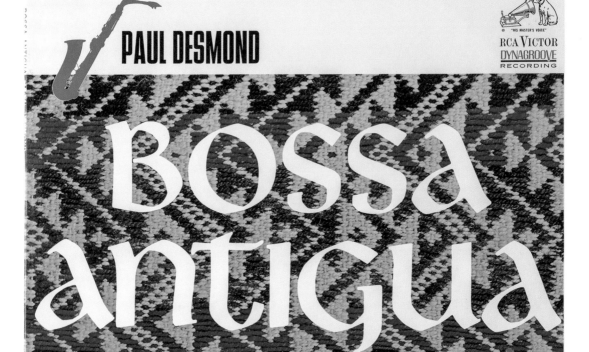

LSP-3320 STEREO

PAUL DESMOND

RCA VICTOR
DYNAGROOVE
RECORDING

BOSSA antigua

featuring JIM HALL

Paul Desmond Featuring
Jim Hall
Bossa Antigua
RCA Victor Records
1965

Alto saxophone:
Paul Desmond

Bass:
Eugene Wright,
Gene Cherico,
George Duvivier,
Milt Hinton,
Percy Heath

Drums:
Connie Kay

Guitar:
Jim Hall

여름의 술, 겨울의 음악

폴 데즈먼드와 짐 홀
보사 안티구아
RCA 빅터 레코드
1965년

추운 계절의 밤 시간, 따뜻한 술만큼 위로가 되는 것도 없다. 하지만 뱅쇼는 만드는 시간과 정성이 너무 많이 필요하고, 사케는 적절한 온도를 맞춰 데우는 게 생각보다 쉽지 않다. 누루캉(40도 전후), 조캉(45도 전후), 아츠캉(50도 전후) 등 온도에 따른 명칭도 천차만별이니, 나이트 캡을 만들면서 그런 걸 생각하다가는 오던 잠도 달아나버릴 것 같다. 반면, '핫 버터드 럼'이라는 칵테일은 아주 쉽게 만들 수 있다. 달콤한 럼, 설탕 약간, 적당히 숟가락으로 푼 버터에 럼과 뜨거운 물을 부으면 끝이다. (여기에 시나몬 스틱까지 있다면 완벽하다.) 몇 해 전 겨울, 감기에 걸린 채 야근을 끝내고 오들오들 떨면서 들어간 어느 바에서 아무 말 없이 만들어준 핫 버터드 럼의 고소하고 달콤한 풍미를 잊을 수 없다.

어떤 럼을 사용해도 상관없지만, 그중에서도 과테말라에서 숙성됐다는 자카파 솔레라 23년이 좋다. 얼마 전 이 술을 마시다가 폴 데즈먼드의 『보사 안티구아』가 갑자기 떠올라 턴테이블에 올려봤다. 과테말라와 안티구아라는 두 단어의 지역적 연관성 때문일 것이다. 마른 야자수잎으로 만들어 병을 감싼, 일종의 공예품인 페타테(Petate) 밴드를 보며 보사노바를 들으니 잠시나마 남국의 풍경을 떠올릴 수 있었다.

사실 'Bossa Antigua(오래된 경향)'라는 제목은 'Bossa Nova(새로운 경향)'라는 말을 가지고 만든 말장난이다. 『보사 안티구아』는 1963년에서 1966년 사이에 발표된, 폴 데즈먼드가 짐 홀을 초대해 함께 녹음한 네 장 중 가장 좋아하는 앨범이다. (하지만 커버 아트워크는 제일 별로다. 실은 폴 데즈먼드 앨범의 커버 아트워크가 대체로 좋은 게 없는 편이다.) 폴 데즈먼드의 음색은 난롯가처럼 따뜻하고, 애인 품처럼 감미로우며, 잘 손질된 이부자리처럼 산뜻하다. 배트맨의 집사처럼 있어야 할 곳과 해야 할 일을 잘 아는 짐 홀의 연주도 포근하기 그지없다. 겨울을 위한 보사노바 앨범이다. 추운 날씨에 접하는 더운 지방의 술과 음악이다. 『보사 안티구아』를 들으며 마시는 핫 버터드 럼은 최근에 발견한 겨울을 위한 최고의 조합이다.

James Taylor
One Man Dog
Warner Bros. Records
1972

Art direction:
Ed Thrasher

Mastering:
Bernie Grundman, BG

Mixing:
Robert Appère

Photography:
Peter Simon

Producing:
Peter Asher

Recording (recording
assistant, clover
recorders):
Jock McLean,
Rich Blakin

누런 개

제임스 테일러
원 맨 도그
워너 브라더스 레코드
1972년

무술년이 됐다. 무술년이 개의 해라고
하니 2019년 새해의 첫 앨범으로 『원 맨
도그』를 틀어본다. 호수에 띄운 배 위에서
개와 함께 찍은 사진이 좋다. 잔잔한 물결도,
멍청하고 평화로운 사람과 동물의 표정도.
초판 커버 아트워크는 제목 없이 사진만으로
이뤄졌는데, (액자에 끼워 벽에 걸어둬도
좋을 것 같다.) CD나 일부 재발매반에는
둥글둥글한 세리프체로 제목이 들어가서
사진의 고요한 매력을 훼손한다. 디자인을
하다 보면 뭔가를 더하지 않은 상태가 더
좋은 경우가 있다.

제임스 테일러가 1972년에 발표한 『원 맨
도그』는 집에서 직접 녹음한 소박하고 듣기
편한 포크 록 소품을 열여덟 곡이나 채웠다.
「핸디 맨(Handy Man)」이나 「당신에겐
친구가 있잖아요(You've Got a Friend)」
같은 히트곡은 없지만, 몇 시간이고 들어도
질리지 않는다.

여기저기서 무술년을 '황금 개의 해'라고들
하지만, 이는 사실 틀린 말이다. 오행에서
흙에 해당하는 무(戊)는 황금과는 거리가
멀다. 무술년의 개는 오히려 아주 평범한,
옛날부터 흙밭에서 뒹굴며 마당에서 살던
잡종 개에 가깝다. 값비싼 품종의 개들은
인간의 욕심 때문에 태어난 슬픈 존재인
경우가 많다. 동물도 음악도 오랜 시간을
함께하기에는 건강하고 편안한 게 제일이다.

STEREO
360 SOUND

Youth Lagoon
**The Year of
Hibernation**
Fat Possum Records
2011

Aux:
Jeremy Park

Bass:
Trevor Schultz

Engineering, mixing:
Jeremy Park

Guitar:
Erik Eastman

Mastering:
Joe LaPorta

Producing, engineering,
mixing:
Robby Moncrieff (A, B)

Producing:
Jeremy Park,
Trevor Powers

Writing, performing:
Trevor Powers (Youth
Lagoon)

겨울잠의 나날

유스 라군
겨울잠의 나날
팻 파섬 레코드
2011년

유스 라군은 트레보 파워라는 젊은 뮤지션이 사용한 일종의 스테이지 네임이다. 2011년에 발표한 데뷔 앨범인 『겨울잠의 나날』은 몽롱한 멜로디 뒤로 에코를 가득 머금고 멀리서 들려오는 듯한 소리로 채워졌는데, 그 처연한 미감이 대단히 인상적이다.

크리스마스 휴가 기간에 레코딩 엔지니어인 친구의 집을 빌린 그는 차고, 샤워룸, 거실, 부엌 등의 집 안 곳곳에서 앨범을 녹음하며 특이한 질감과 다양한 공간감을 담아낼 수 있었다. 그 소리는 광활하고 미약하며, 달콤하고 모호하다. 호기심과 무기력으로 가득 차 있다. 『겨울잠의 나날』은 트레보 파워가 공황장애, 정신쇠약 등을 겪은 시기에 만들고 녹음됐다는데, 그의 그런 정서가 담겨 있는 듯하다. 앨범을 알게 된 뒤 나도 몇 년 동안, 차가운 계절을 맞이하는 의식처럼 겨울이 올 때마다 열심히 챙겨 듣는다. 초저녁에 성급하게 찾아오는 땅거미를 바라볼 때나 반쯤 녹아 질척이는 눈을 밟을 때, 혼자 남은 사무실에서 석유난로에 기름을 부을 때는 이보다 적당한 음악을 당분간 찾을 수 없을 것 같다. 그저 우울하다고만 할 수 없는 복합적이고 공감각적인 심상을 담고 있다.

결코 좋은 디자인이라고 할 수는 없지만, 그래도 이상하게 매력적인 커버 사진은 겨울에 녹음된 음악과는 반대로 온화한 하와이 연안의 풍경이다. 독립 전에 마지막으로 함께한 가족 여행에서 트레보 파워가 직접 찍었다고 한다. 『시애틀 타임스』 전속 프리랜스 저술가인 앤드루 맷슨은 "사랑에 빠진 순간을 영원히 붙들고 싶은 중산층 소년이 움켜쥔 찬란한 장면"이라고 표현했다. 날씨는 여전히 춥고 어둡지만 벌써 입춘이 지났다. 아쉬움을 남긴 채 계절이 지나간다. 붙잡지 못할 시간은 무심히 스쳐 지나간다. 내년을 기약하며 올겨울 마지막으로 『겨울잠의 나날』을 듣는다. 슬슬 기지개를 펼 때가 다가온다.

청소하면서 듣는 음악
이재민 지음

초판 1쇄 발행. 2018년 9월 20일
 2쇄 발행. 2019년 12월 16일

발행. 워크룸 프레스
편집·디자인. 워크룸 프레스
사진. 텍스처 온 텍스처
인쇄 및 제책. 세걸음

ISBN 979-11-89356-04-0 03600
17,000원

워크룸 프레스
출판 등록 2007년 2월 9일
(제300-2007-31호)

03043, 서울시 종로구 자하문로16길 4, 2층
전화. 02-6013-3246
팩스. 02-725-3248
이메일. workroom@wkrm.kr
www.workroompress.kr
www.workroom.kr

이 도서의 국립중앙도서관 출판예정도서목록(CIP)은
서지정보유통지원시스템(seoji.nl.go.kr)과
국가자료공동목록시스템(www.nl.go.kr/kolisnet)에서
이용하실 수 있습니다.
CIP제어번호: CIP2018028019